數位單眼

Q 問 A 答全速查

攝影用語篇

DP-POCKET

CONTENTS

【APS-C】

　　APS-C原本是指在1990年代登場的24mm尺寸的底片大小，用於數位相機時，表示尺寸約24×16mm左右的攝像素子（各機種略有差異）。是目前發售的數位單眼相機中，最普遍的尺寸。數位單眼相機的攝像素子由大至小共分為35mm全片幅、APS-H、APS-C、4/3等等尺寸，各有各的優點，由於APS-C最為普遍，就畫質或系統面來說，應該可以稱為目前的標準。由於APS-C的攝像素子面積大約只有35mm全片幅的一半左右，在使用相同的鏡頭時，實際拍出來的畫角比較狹窄。因此，又衍生出望遠效果約為35mm全片幅1.5倍的好處。此外，由於攝像素子比較小，還有相機和鏡頭比較容易小型化的優點。每次推出新製品時，畫素數都持續提昇，現在大約落在1500～1800萬畫素上下。　　　　　　　（中野耕志）

相關用語　→全片幅（P.172）　→微型4/3系統（P.180）
　　　　　　　→補充資料（P.204）

☰ APS-C尺寸的大小

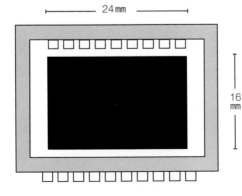

24mm

16mm

稱為「APS-C尺寸」的攝像素子面積約為24×16mm左右。雖然APS-C相機也可以使用35mm全片幅的鏡頭，但有許多打著「數位專用」的名號，最適合APS-C影像圓圈的鏡頭。

≡ APS-C 尺寸相機的優點

即使使用與35mm全片幅相同的相機，將APS-C換算成35mm系統後，可以得到相當於約1.5倍的畫角。照片是安裝600mm鏡頭時，也就是換算成35mm後相當於900mm畫角的例子。尤其是想在望遠領域得到更強烈的拉近效果時，APS-C相機應該會非常好用。

≡ APS-C 尺寸相機的主要產品一覽

Canon	SONY	Nikon	PENTAX
EOS 7D （1800 萬畫素）	α 550 （1420 萬畫素）	D300S （1230 萬畫素）	K-7 （1460 萬畫素）
EOS 50D （1510 萬畫素）	α 380 （1420 萬畫素）	D90 （1230 萬畫素）	K-x （1240 萬畫素）
EOS Kiss X4 （1800 萬畫素）	α 330 （1020 萬畫素）	D5000 （1230 萬畫素）	
	α 230 （1020 萬畫素）	D3000 （1020 萬畫素）	

【dpi】

「dot per inch」的縮寫。表示1吋有多少點（點密度）的單位。用於表示檔案精細度，或是印表機的輸出性能時。數值越高表示越精細。螢幕的「密度」幾乎是橫向排列（1吋約70點上下的產品似乎比較常見），所以並不是很重視這個數值，像是EPSON的隨身硬碟這類小型又可以顯示高精細度的機器，有時也會強調這個數值。使用數位相機時，應該只有列印時才會設定dpi。一般來說，300dpi以上的設定就算不錯了，但這是指L尺寸、A4等等可以拿在手上欣賞的尺寸。超過A3這類大尺寸，需要更長的觀賞距離，即使降低解析度，也不容易感到描寫不夠銳利。如果是超過1000萬畫素等級的數位相機的影像，應該還不用擔心列印成＋A3尺寸時會感到描寫不足的情況吧。　　　　　　　　　　　　　　　（編輯部）

≡ Photoshop 的解析度設定畫面

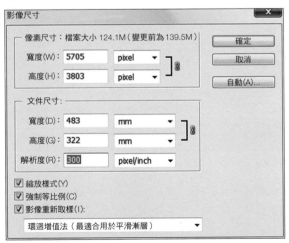

大多數的影像處理軟體都有設定dpi的機能。這是Photoshop的「影像尺寸」對話框。順帶一提的是超過350dpi以上的設定已經超過可視的極限，並沒有什麼意義。想要以小尺寸列印高畫素檔案時，可以在勾選「影像重新取樣」，變更影像的大小。

≣ 螢幕顯示與列印密度的差別

列印

螢幕

左邊是以噴墨印表機列印的（300dpi），右邊是24.1吋螢幕的顯示畫面（70dpi左右）。與螢幕比較後，可以看出列印的密度較高，也比較精細。這也可以說是列印的有趣之處。

≣ 1200 萬畫素／2450 萬畫素檔案的dpi換算值

	1200萬畫素（4288×2848）	2450萬畫素（6048×4032）
A4（297×210mm）	約365dpi	約520dpi
A3（420×297mm）	約260dpi	約365dpi
＋A3（483×329mm）	約225dpi	約320dpi

【EV】

　　攝影檔案常標示著「＋1EV補償」的EV，取自「exposure value」的第一個字母。表示曝光時的固定光量，如果以 ISO 100、光圈F1.0、快門速度1秒時的光量為EV0，將光圈縮小1EV的份量，或是將快門速度加快1EV的份量，數值就會多1。如果同時將光圈與快門速度朝減去1EV份的光量調整，數值就會多2。EV10的光量在F1.0是1/1000，F1.4則是1/500秒…，F11則是1/15秒，可以列舉出多種組合。不管是用光圈還是快門，

≣ ISO 100的EV值組合

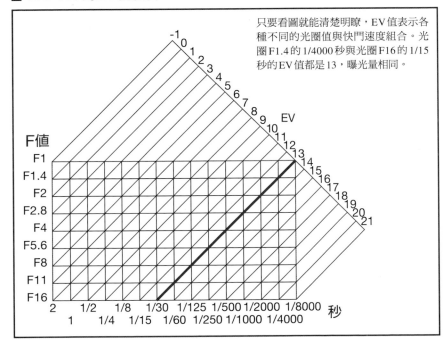

只要看圖就能清楚明瞭，EV值表示各種不同的光圈值與快門速度組合。光圈F1.4的1/4000秒與光圈F16的1/15秒的EV值都是13，曝光量相同。

EV值都是表示增減1格份的光量，用於冒頭說明的表現。我們常聽到
大家用"格"來表示光量的增減，打開1格（光圈），或是加快1格（快
門），這樣的同法和EV是相同的。 （萩原史郎）

相關用語 →ISO感光度（P.026）　→包圍曝光（P.164）
　　　　　→曝光補曝（P.200）　→補充資料（P.207）

☰ 用照片看1.0EV的曝光差異

−2.0EV

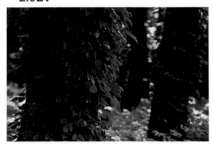

−1.0EV

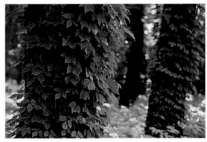

±0EV

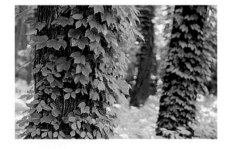

+1.0EV

+2.0EV

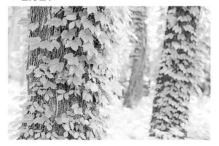

以中央左的照片為基準（光圈F5.6、1/8
秒、ISO200）進行±1EV與±2EV的階段曝
光。可以看出曝光才差了1EV，照片的亮度
就出現明顯的變化。為了嚴格控制照片的曝
光量，單眼相機的光圈與快門可以用1/3EV
或1/2EV的小刻度調整曝光。

【EVF】

　　EVF是「Electric View Finder」的縮寫，指電子觀景窗。有別於傳統的單眼相機，利用反射鏡與稜鏡將通過攝影鏡頭的影像光學性導入觀景窗的方式，EVF是將攝像素子接受的影像顯示於液晶畫面的方式。目前多數數位單眼採用的Live View，就可以說是EVF的一種。內建EVF的好處是不需要反射鏡與稜鏡等等複雜的光學系統，以達相機的小型、輕量化。Pansonic的G1與GH1正是最具代表性的例子。而且視野率與倍率也可以設計得更高。此外，也有Olympus的E-P2這種可以改變EVF方向的相機。相反的，它的缺點是液晶螢幕的反應速度比較慢，不適合拍攝移動速度較快的被攝體，還有不容易確認焦點位置。Olympus的E-620與Nikon的D5000這類可隨意旋轉的背面液晶螢幕，以及融合光學觀景窗與EVF優點的類型，將是未來的潮流。　　　　　　　　（中野耕志）

相關用語　→觀景窗（P.162）　→Live View（P.190）

≡ E-P2 的可動式 EVF

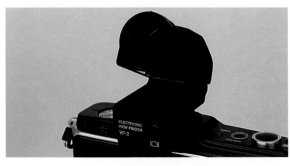

Olympus E-P2內建的可動式EVF（可拆卸）。可轉至上方90度，低角度攝影時相當好用。

≡ LUMIX GH1/G1 的 EVF

雖然可以用 Live View 攝影的數位單眼相機相當多，但是完全取代光學觀
景窗，以純 EVF 為標準配備的只有 LUMIX 的 GH1 與 G1。螢幕顯示攝像素
子接收的影像，觀景窗視野率自然是 100%。可以隨意在畫面上顯示、不
顯示即時柱狀圖與構圖用格線等資訊，是 EVF 的一大優點。

【Exif】

　　「Exchangeable image file format」的縮寫。這是在靜止圖像檔案中,記錄了攝影設定等等各種資訊的格式。依據JPEG或TIFF等現有的靜止圖像格式,採用詮釋資料的記錄方式。即使應用程式無法對應Exif(現在無法對應的反而比較罕見),只要支援影像格式,即可瀏覽該影像。寫入的資訊除了快門速度、光圈值、測光模式等攝影資訊之外,還有縮圖(有些應用程式只要利用縮圖即可高速一覽影像),還有數位相機的韌體版本、著作權資訊、有無影像處理等等,相當多元化。此外,雖然不是很普遍,關於品牌或是相機獨特的內部資訊或依循檔案的部分,也會記載在「Maker

利用Exif資訊

▶ ISO 速度	
▶ 曝光時間	
▶ 光圈值	
▶ 焦距	
▼ 鏡頭	
無鏡頭	68
5.1-15.3 mm	5
5.8-23.2 mm	3
10.0-24.0 mm f/3.5-4.5	5
✓ **12.0-24.0 mm**	5
12.0-24.0 mm f/4.0	5
24.0-70.0 mm f/2.8	5
28.0-75.0 mm f/2.8	7
30mm	4
50.0 mm	4
50.0 mm f/1.4	4
70.0-200.0 mm f/2.8	3
105.0 mm f/2.8	5
EF24-105mm f/4L IS USM	16
EF50mm f/1.4 USM	18
EF70-200mm f/2.8L USM	3
EF85mm f/1.8 USM	5
▶ 輸入影像的機器型號	
▶ 白平衡	
▶ Camera Raw	

這是Adobe Bridge CS4的過濾功能。這類軟體可以利用Exif資訊分類影像,方便用整個機材,或是整個攝影設定打造影像群組。

Note」的項目。有些相機原廠的RAW顯像軟體會利用這一些獨家資訊，有助於顯像時的各種自動補正。　　　　　　　　　　　　　（編輯部）

相關用語 →GPS（P.106） →韌體（P.158）

☰ 確認Exif資訊

屬性	值
檔案名稱	EOS 40D.CR2
相機型號	Canon EOS 40D
韌體	Firmware Version 1.0.3
拍照日期	2008/09/04 13:20:12
相機使用者名稱	
相機模式	程式 AE
Tv（快門速度）	1/125
Av（光圈）	9.0
測光方式	評價測光
曝光補償	0
AEB 攝影	0
ISO 感光度	800
鏡頭	18-200 mm
焦距	28.0 mm
影像大小	3888×2592
畫質（壓縮率）	RAW
閃光燈	關閉
白平衡	手動
AF 模式	手動對焦
影像風格	自然
銳利度	0
對比	0
色彩濃度	0
色調	0
影像色域空間	Adobe RGB
減低長時間曝光雜訊	1：自動
減低高 ISO 雜訊	1：開啟
高輝度側、階調優先	1：開啟
檔案大小	11137KB
除塵資料	無
驅動模式	高速連續攝影
日期與時間（UTC）	
緯度	
經度	
標高	
大地測量系統	
相機號碼	0410111697
評語	

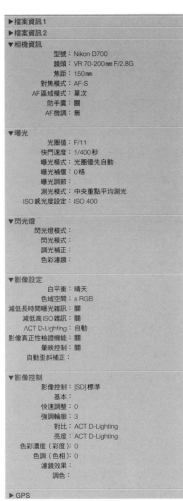

Exif資訊可以在影像處理軟體或預覽軟體上確認。左圖為Canon的Digital Photo Professional，右圖為Nikon的View NX的畫面。一般來說，相機原廠的RAW顯像軟體可以確認最多的資訊。確認攝影資訊也是讓攝影技巧進步的一種手段。

【FAT】

　　「File Allocation Table」的縮寫。原本指的是記錄檔案內含資訊的 DataTable，或是指整個檔案系統，也用於FAT檔案系統與擴充規格、高階規格的總稱。這麼寫也許會讓大家覺得很困難，只要把它想成是相機或電腦等機器之間，一種類似用來交換檔案的管理總帳就行了。如果前面所述，FAT也分成幾種規格，依此決定檔案尺寸或容量（扼要的說，是電腦上一個槽可管理的容量），數位相機最常用的是FAT16與FAT32。然而FAT32有最大檔案尺寸4GB，最大容量2TB的限制。因此，當SD記憶卡的次世代規格「SDXC」採用嶄新的「exFAT」這個高階規格時，造成不少話題。exFAT的檔案尺寸與容量上限均有大幅的擴充，大概是為了運用於正統影像攝影時的考量吧。　　　　　　　　　　　　　（編輯部）

☰ FAT 檔案系統的主要規格

	FAT16	FAT32	exFAT
最大檔案尺寸	2GB	4GB	16EB （約160億GB）
最大容量	2GB	2TB （約2000GB）	無規定 （可擴充）
最大檔案數	65517	268435437	無規定 （可擴充）
最大檔案名長度	255字	255字	無規定 （可擴充）

≡ Windows Vista 的格式化畫面

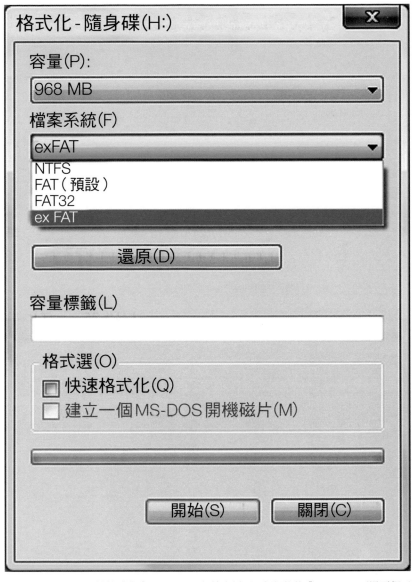

這是 Windows Vista 的格式化畫面。SDXC 記憶卡採用了新規格的「exFAT」,不過要想互相使用的話,必須看電腦是否可對應。現在、Windows 7、VistaSP1/SP2、Windows XP SP2/SP3 皆可支援 exFAT。

【GPS】

隨著相機專用，或是汎用GPS機器的登場，現在已經可以簡單的在影像中加入位置資訊了。用GPS機器取得的位置資訊稱為「Geotag（地理資訊）」，在影像中加入Geotag的行為稱為Geotagging。通常數位相機影像以利用Exif資訊的攝影日期與時間，自動加入Geotag的形式為主流。加入Geotag的影像可以輕易顯示在Google Map或Google Earth的地圖上，這也是拜GPS普及的背景之賜。想要在Google Map顯示影像需要專用的軟體，利用這個軟體即可確認攝影地或是追隨攝影旅行的體驗。與朋友交換、共享攝影地點情報時非常方便。如何讓Geotag更方便好用，就要視

☰ 主要的GPS機器

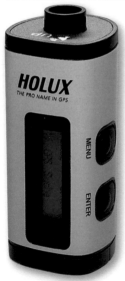

HOLUX M-241

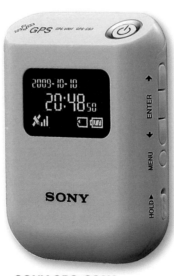

SONY GPS-CS3K

GPS機器有單純記錄移動的記錄儀，還有車輛衛星導航那種顯示地圖的類型。此處刊登的兩款均為記錄儀。液晶螢幕可以在攜帶時顯示緯度與經度。另一方面，可以顯示地圖的款式雖然比較昂貴，可以從地圖確認目前位置，也可以檢索路徑。

軟體與使用者的想法而定了。相機用的GPS機器可以Geotagging，或是附送可以在Google Map顯示位置專用的軟體，使用汎用的GPS機器時，則要自行準備軟體（主要是線上軟體）。　　　　　　　（吉田浩章）

相關用語 →Exif（P.012）

≡ ViewNX的地圖顯示機能

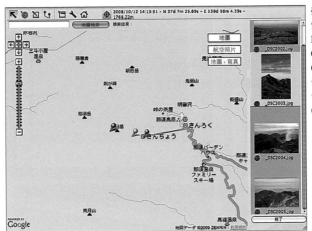

如何利用加入Geotag的影像，要視軟體而定。這是Nikon的ViewNX。在Google Map顯示加入Geotag的影像，可以確認位置與照片。Nikon本身也有推出GPS產品與內建GPS的相機。

≡ 與Google Earth連結

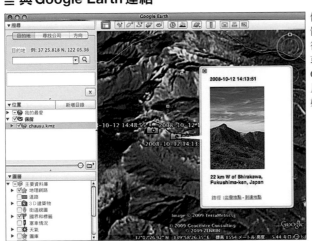

使用GPS用的實用程式軟體（有許多線上軟體）後，即可在Google Earth或Google Map同時顯示GPS機器記錄的路徑與照片。確認攝影地點時非常好用。

【HDMI】

　　「High Definition Multimedia Interface」的縮寫。以目前廣為普及，接續電腦與螢幕介面的DVI為主，加入聲音傳送、色差傳送或著作權保護資訊等等功能，完成適合AV家電的規格。現在已經擴充到Ver.1.4，擴充了各色最大16位元的豐富階調表現力，對應Quad Full HD（3840×2160）或4K2K（4096×2160）高解析度的輸出、輸入，Ethernet傳送等機能。雖然是適合AV家電的介面，目前內建於數位單眼上也有長足的進步。這是拜High Vision普及之賜，起因應該是整頓比過去更高解析度的影像顯示環境吧。此外，具備高畫質影片攝影機能的數位單眼相機增加了，這些產品也無一例外的配備了HDMI端子。一旦以剛才提到的Ver.1.4規格為準備的產品普及，用電視也可以感受目前電腦螢幕的高規格水準。　　（編輯部）

相關用語 →Full HD（P.170）

☰ 數位相機配備的DHMI端子

Type A

Type C

HDMI將多種端子的形狀規格化。目前配備AV機器常用的Type A端子的數位相機為Nikon D3X、D3、D300。數位單眼相機其實更常配備一種稱為「迷你HDMI」的Type C端子。由於Type A與Type C並沒有什麼機能的差異，小型端子比較容易組裝吧。

≡ HDMI輸出到高畫質電視

HDMI輸出

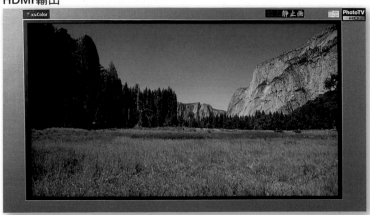

傳統電視輸出

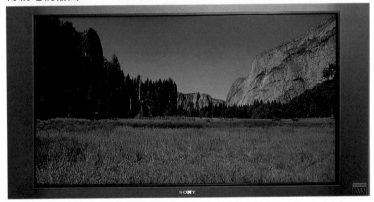

這是輸出到SONY液晶電視BRAVIA的例子。上圖為HDMI輸出，下圖為傳統電視輸出。看一下岩石肌理的描寫，可以看出HDMI的精細感比較高。此外，BRAVIA還有準備照片專用的，最適合重現階調的顯示模式。

≡ 配備HDMI的主要產品一覽

Olympus	Canon	SONY	Nikon	Panasonic	PENTAX
E-P1	EOS-1D Mark IV	α900、α550	D3X、D3S	LUMIX GH1	K-7
E-P2	EOS 5D Mark II	α380、α330	D700	LUMIX G1	
E-PL1	EOS 7D	α230	D300S	LUMIX GF1	
	EOS 50D		D90		
	EOS Kiss X4		D5000		

【HDR】

　　High Dynamic Range（高動態影像）的縮寫。說起來好像讓人摸不著頭緒，以中文說成"HDR手法"，大家應該會比較有印象吧。這幾年來，雖然數位相機大幅改善階調特性，但是重現範圍和肉眼相比，依然還是有一段落差。實際上，黑掉、白化的情況還是很多。這時只要擴大攝像素子的動態範圍，應該可以解決這個問題，然而要追上肉眼的程度，應該還要好幾年吧。HDR手法就是補救這類受光素子缺點的方法之一。具體來說，適正曝光以外也可以先用 ±1EV 或 ±2EV 攝影。太陽周邊用適正曝光將會白化的部分則從－1EV 或－2EV 等曝光不足的影像，暗部黑掉的部分可以從＋1EV 或＋2EV 的過曝影像合成，壓縮對比。使用Photoshop即可進行合併至HDR的自動處理，完成一張影像。想要發揮HDR手法的特徵時，最好拍攝對比強烈的物體。　　　　　　　　　　　　（村田一朗）

相關用語　→動態範圍（P.114）

≡ 用 Photoshop 處理 HDR

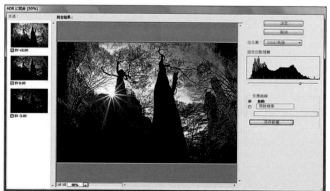

這是用Photoshop將三張影像合成HDR的畫面。合成後的影像為32位元，接下來將影像恢復成16位元或8位元時，可以再次調整階調。透過調整可以得到各種不同的成果。

☰ HDR 處理的效果

合成後

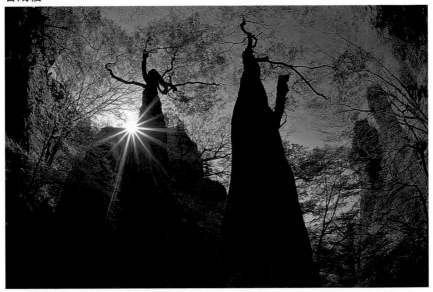

−2.0EV

±0EV

＋2.0EV

所謂的 HDR 是合成多張曝光不同的影像，完成一張具備廣大動態範圍影像的手法。然而只是擴大動態範圍未免過於乏味，通常會壓縮對比＆重新調整階調以完成作品。這裡利用強烈高光（太陽）與強烈陰影（樹幹的影子）混合的情境進行重現，近年來很流行刻意將階調集中於中間調附近，完成繪畫風格的手法。

【HSB】

提到HSB，應該是大家不常聽到的詞吧。HSB取自色彩三元素的第一個字母。色彩三元素即為「Hue」（色相）、「Saturation」（飽和度）、「Brightness」（亮度）。色相指的就是我們平常不經意中使用的 "顏色"。紅色、藍色或黃色這些則是指「色味」。飽和度指的是色彩的鮮艷程度與色彩的純度。飽和度越高，色彩的濁度較低，也就是黑色或灰色等無彩色成分比較少的意思。飽和度最大時，即為色彩飽和狀態，最低則會是灰色的影像。亮度指的是明亮度，亮度最大就會變成白色，最低則會變成黑色。從Photoshop的「資訊」面版 或Capture NX 2的「影像資訊」視窗可以得知HSB的各數值。為了避免修圖造成的色彩飽合，可以確認亮度的「S」值。　　　　　　　　　　　　　　　　　　（吉田浩章）

相關用語　→色彩飽和（P.046）

≣ 相機的HSB設定

這是Nikon D700的設定畫面。相機可以設定H（色相）、S（飽和度）、B（亮度）。相機的調整幅度並不是很大，只要想成添加風味的程度即可。想要更強的調整時，請使用Photoshop修圖。

☰ 從 Photoshop 得知 HSB 值

設定資訊面版

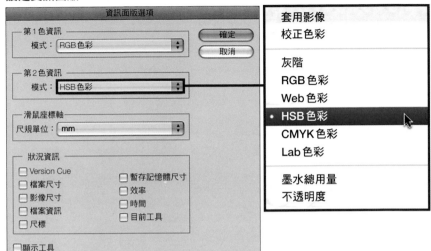

想利用Photoshop得知HSB值時，請在設定資訊面版中選取「HSB」。在「第2色資訊」選擇「HSB」，即可和方便理解的「第1色資訊」的「RGB」同時顯示。

選擇想知到HSB值的部分

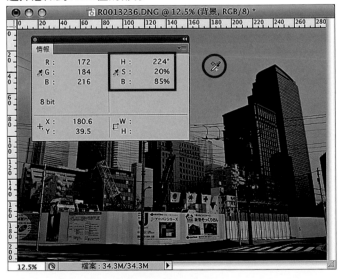

已在資訊面版中顯示 HSB 值。用「°」（度）表示色相的H，指的是在色相環的位置。飽和度的S與亮度的B則為「0～100%」的數值。

【ICC檔案】

先說明一下ICC，這是為了促進於另一項記述的色彩管理的規格化，而設立的組織「International Color Consortium」的簡稱。ICC檔案又是什麼呢？從這個詞當中大概可以掌握概略的訊息，表示記錄了與設備相關概要的檔案。再具體一點的說，ICC檔案記載了白色點（色溫）、各色的色度座標（色相與飽和度）或Gamma（階調特性）等等色彩管理系統得知設備狀態時所需的資訊。以此為基準，螢幕—印表機之間才能處理並變換共通的「色彩」。如果檔案內容與設備的狀態不一致，當然就沒有意義了。舉例來說，當螢幕檔案是6500K時，螢幕的顯示設定也要是6500K，設備也要沿用檔案的內容進行設定（印表機則是設定紙張）。一般來說，各設

☰ 檔案製作工具

這是稱為色彩管理工具的東西，主要是指製作ICC檔案的機器。最具代表的是x-rite的i1系列（照片）等。也能辦得到例如把螢幕定位（表示測量狀態並進行再調整）、將情報用ICC檔案加以記錄，螢幕用的可用便宜的價格購買，相較之下列表機用的檔案製作工具就非常的貴。

備的公司都會附贈或提供ICC檔案以供下載，但是設備的能力會隨時間變化。為了因應這一點，市面上也有推出計測設備狀態的ICC檔案製作工具。 （編輯部）

相關用語 →色域空間（P.044） →色彩管理（P.062）

☰ Photoshop的列印對話框

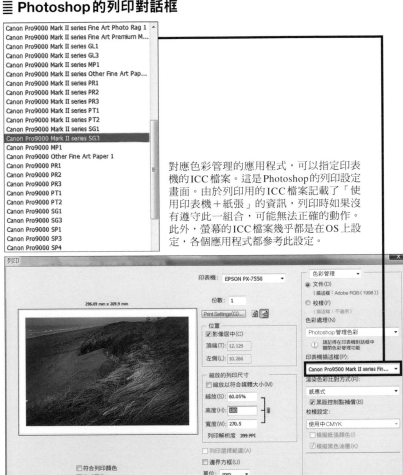

對應色彩管理的應用程式，可以指定印表機的ICC檔案。這是Photoshop的列印設定畫面。由於列印用的ICC檔案記載了「使用印表機＋紙張」的資訊，列印時如果沒有遵守此一組合，可能無法正確的動作。此外，螢幕的ICC檔案幾乎都是在OS上設定，各個應用程式都參考此設定。

【ISO感光度】

　　ISO感光度是表示數位相機攝像素子可以記錄的光線程度的基準。當此一數值越大，也就是ISO感光度越高，即可記錄微弱的光線，缺點則是會導致雜訊比較多，畫質較低落的結果。相反的，當數值越小，也就是ISO感光度越低時，雖然可以得到較高的畫質，在照明不足的地方會出現攝影困難的情形，或是無法提高快門速度，可能產生手震或被攝體晃動的情況。可以期待高畫質的設計基準感度稱為「基本感光度」，數位單眼相機的基本感光度大多為ISO100或ISO200。相較於基本感光度，畫質不會出現較大劣化的感光度區域稱為「常用感光度」，最近也出現常用感光度為ISO3200或ISO6400的相機。超過常用感光度，或是比基本感光度低的感光度稱為「擴張感光度」，最近也有一些相機可以設定，但是通常畫質都會比常用感光度還要差。　　　　　　　　　　　（中野耕志）

相關用語 →EV（P.008）　→雜訊（P.134）

☰ 主要產品的ISO感光度規格一覽

	基本感光度	常用感光度	擴張感光度
OLYMPUS E-P1	200	100～6400	—
Canon EOS 5D Mark II	100	100～6400	50、12800～25600
Canon EOS 50D	100	100～3200	6400～12800
SONY α900	200	200～3200	100、4000～3200
SONY α380	100	100～3200	—
Nikon D700	200	200～6400	100～160、8000～25600
Nikon D300S	200	200～3200	100～160、4000～6400
PENTAX K-7	100	100～3200	4000～6400

▤ 有效的高感光度設定範例

ISO100（1/30秒）

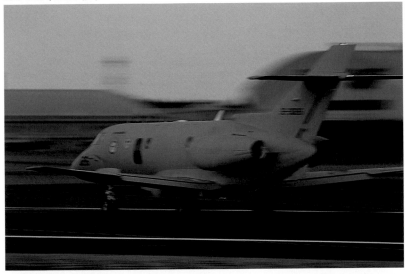

ISO1600（1/60秒）

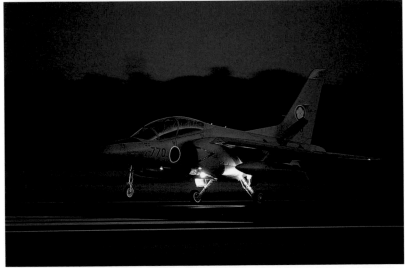

在傍晚等照明度低的情境下，只用基本感光度無法爭取充分的快門速度，有時可能會出現被攝體晃動的情形。雖然以ISO1600攝影的畫面，比ISO100的影像暗，但是確保1/60秒的速度，使飛機完全靜止。這張照片是以Nikon的D3拍攝的，在ISO1600的情況下還是可以得到不遜於基本感光度的畫質。

【MTF】

「Modulation Transfer Function」的縮寫，是一種評價鏡頭性能的指標。光線射入鏡頭後結像，比較被攝體的對比與結像的對比後，以比率表現對比減少的程度。以一句話來說，就是「對比重現率」吧。只以結像為中心自然無法估算鏡頭的性能，通常都是測量從畫面中心到幾個距離之間的結果，再記錄成圖表。這是MTF的特性圖，圖中表示鏡頭特性的線稱為MTF曲線。圖表的縱軸表示MTF，當被攝體的與結像的對比完全一致時（現實中是不可能的）即為1。橫軸是與畫面中心的距離，通常越往周邊越低。空間周波數10條／mm的線條表示對比特性，30條／mm的線條為解像力的指標，兩者都是越接近1，即為重現性較高的鏡頭。 （編輯部）

☰ MFT曲線範例

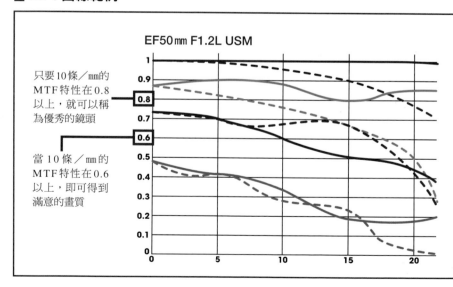

EF50mm F1.2L USM

只要10條／mm的MTF特性在0.8以上，就可以稱為優秀的鏡頭

當10條／mm的MTF特性在0.6以上，即可得到滿意的畫質

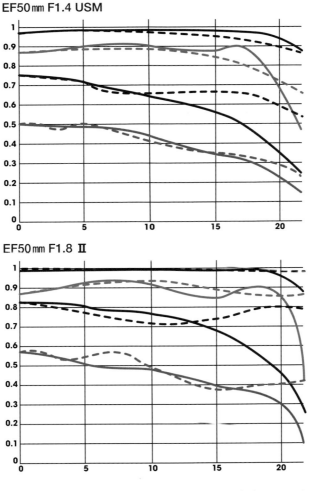

EF50mm F1.4 USM

EF50mm F1.8 II

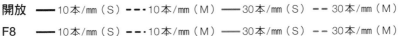

開放 ——10本/mm（S）--- 10本/mm（M）——30本/mm（S）-- 30本/mm（M）

F8 ——10本/mm（S）---10本/mm（M）——30本/mm（S）-- 30本/mm（M）

橫軸為與畫面中心的距離，縱軸表示對比。10條／mm的曲線為對比的重現性，30條／mm的曲線為解像力的指標，接近縱軸的「1」，也就是曲線越接近上方，即為優秀的鏡頭。一般來說，開放F值越明亮的鏡頭，周邊部分的描寫力越容易變差，看了這三條50mm鏡頭開放時的MTF曲線，都確實表現出這一點。話雖如此，EF50mm F1.2L USM在刊登的三條當中，是唯一非球面的鏡頭，所以儘管縮小到F8，周邊部分的MTF特性依然最為優秀。

※S與M的弧度越接近，散景就越自然。

【RAID】

　「Redundant Arrays of Inexpensive Disks」的縮寫。這是將多個硬碟假想為一個來運用的技術。原本不是一般使用者可用的技術，但是最近要求導入RAID保全性的人增加了。一個硬碟的容量增加，CP值也提高了，另一方面是因為光媒體的容量至今還是不上不下，為了追求更好的檔案備份手段，才會讓它的存在浮出水面吧。RAID共有0～6種等級，可以視目的與預算運用。此外，RAID 1＋0或RAID 5＋0等等，一個系統可能同時混了不同的等級。目前最常用的是RAID 1或RAID5。RAID 1可以將同一個檔案寫入多個硬碟裡。即使一個硬碟故障了，還有其他硬碟可以保存檔案，作業本身很簡單，缺點是價格對容量幾乎是2倍以上。RAID 5在寫入檔案時，會形成「奇偶校驗位」這個錯誤校正符號，檔案與奇偶校驗位分散記錄於整個硬碟中。即使一個硬碟損壞，只要從記錄於其他硬碟中的奇偶校驗位開始演算，即可復原檔案。雖然至少要三個硬碟，但是保存奇偶校驗位只要一個硬碟的容量就行了，使用容量的效率優於RAID 1。然而，復原檔案需要一段時間。　　　　　　　　　　　　　（編輯部）

三 **RAID 的概念**

RAID 1

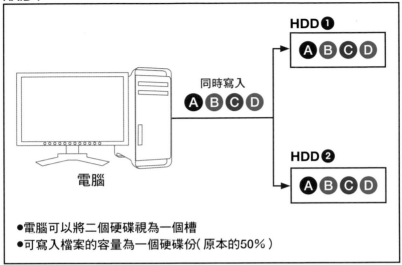

● 電腦可以將二個硬碟視為一個槽
● 可寫入檔案的容量為一個硬碟份(原本的50%)

RAID 5

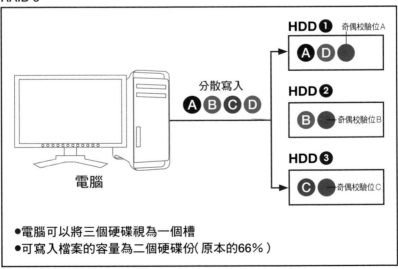

● 電腦可以將三個硬碟視為一個槽
● 可寫入檔案的容量為二個硬碟份(原本的66%)

RAID共有7種等級(動作模式),現在最常用的就是RAID 1與RAID 5。RAID 1只要二個硬碟即可構成,相當簡單,但是使用容量為50%,效率稍微差了一點。另一方面,RAID5要將三個硬碟視為一個槽,門檻比較高,但是可使用的容量約66%,效率性比較佳是它的魅力所在。此外,它的好處是檔案分散於多個槽中,一旦有越多的槽,輸出的速度越快。

【RAW】

　　「活的」、「未加工」、「未處理」，都是RAW的意義。人們常說RAW影像，這並不是我們容易聯想到的RGB檔案的「影像」。RAW是攝像素子直接得到的資訊，也就是馬賽克之前，未經色彩調整的檔案。相機記錄的JPEG影像是相機內顯像處理RAW後得到的影像。RAW可以經由顯像軟體自由的調整亮度與色彩，這是由於它比JPEG的8位元／頻道有更多階調的緣故。數位單眼RAW的階調大約為12位元／頻道或14位元／頻道。以銀鹽照片來比喻時，RAW可說是正片，JPEG則是負片。由於RAW需要依賴品牌或相機機種，處理時需要專用或汎用的顯像軟體。雖然RAW的優點是可以進行大幅度的顯像調整，缺點卻是檔案容量比較大，與JPEG相較之下，一張記憶卡可記錄的張數、可連拍的張數也比較少。

<div align="right">（吉田浩章）</div>

☰ RAW的優點、缺點

優點	缺點
●不用介意白平衡， 　可以專心攝影 ●攝影後 　可以自由調整白平衡、 　亮度、色調、銳利度 ●在攝影後進行各種調整 　也不會造成嚴重的 　畫質劣化 ●可以自由調整影像， 　適合製作作品	●容量較大， 　一張記憶卡可記錄的張數比 　JPEG少 ●可連拍的張數 　比以JPEG攝影時還少 ●需要使用顯像軟體 　進行顯像處理 ●檔案容量比較大， 　以DVD等保存時， 　張數比較少

☰ 數位相機形成影像的步驟

攝像素子

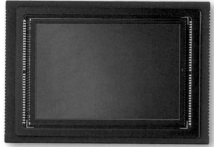

形成RAW

12～14位元／頻道

影像處理引擎

調整馬賽克、色彩、亮度

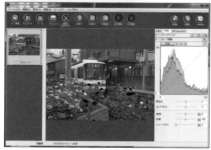

記錄成JPEG

8位元／頻道

RAW是處理影像（馬賽克）之前，攝像素子形成的影像檔案。上面的RAW影像只是示意圖，並不像一般的影像可供觀賞。然而RAW的階調數比JPEG豐富，可以調整亮度、調整白平衡等等，可以進行各種影像調整。

【UDMA】

Ultra Direct Memory Access的縮寫，原本是連結電腦與記憶裝置規格的IDE的擴充規格。由在數位單眼相機時，導入CompactFlash（CF卡）後，實現了大幅度的高速傳輸速度。對應產品於2008年問世。此外，就設計上來說，無法導入同規格的SD卡。它的功用是在相機內搭載DMA控制器這個處理裝置，負責處理檔案的記錄，以減輕相機主要CPU的負擔。然而DMA控制器的媒體如果不對應UDMA，就無法發生作用。也就是說，相機機身與CF卡雙方都要對應UDMA，否則無法受惠。至於實際的效果，只要看一下對應UDMA的EOS 5D Mark II與不對應的 EOS 4D測試的結果，就一目瞭然了。不對應CF卡時，EOS 4D的寫入比較快，然而使用對應UDMA的CF卡時，EOS 5D Mark II卻出現遠超過EOS 4D的結果。只拍了五張就出現這麼大的差別，用於需要高速連拍的被攝體時，優點將會更明顯。　　　　　　　　　　　　　　　　（編輯部）

相關用語 →SD速度等級

☰ 對應UDMA的相機一覽

品牌	對應產品
OLYMPUS	E-3、E-30、E-620
Canon	EOS-1Ds Mark III、EOS 5D Mark II、EOS 7D、EOS 50D
SONY	α 900
Nikon	D3X、D3S、D700、D300S

☰ 利用對應UDMA的機器可達到的高效果

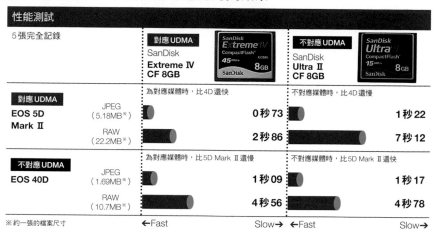

性能測試			對應UDMA SanDisk Extreme IV CF 8GB	不對應UDMA SanDisk Ultra II CF 8GB
5張完全記錄				
對應UDMA EOS 5D Mark II	JPEG （5.18MB※）		為對應媒體時，比4D還快 0秒73	不對應媒體時，比4D還慢 1秒22
	RAW （22.2MB※）		2秒86	7秒12
不對應UDMA EOS 40D	JPEG （1.69MB※）		為對應媒體時，比5D Mark II還慢 1秒09	不對應媒體時，比5D Mark II還快 1秒17
	RAW （10.7MB※）		4秒56	4秒78

※約一張的檔案尺寸　←Fast　Slow→　←Fast　Slow→

這裡登的是使用EOS 5D Mark II（對應UDMA）與EOS 40D（不對應UDMA）的測試結果。
使用不對應UDMA媒體的測試結果，EOS 40D的寫入速度比較快。但是與對應UDMA的媒體比較後發現EOS 5D Mark II超越EOS 40D。可以看出UDMA的恩惠。高畫素機幾乎都對應UDMA，所以最好也準備對應UDMA的CF卡。

☰ 代表產的對應UDMA CF卡

SanDisk	Lexar Media	HAGIWARA SYS-COM
Extreme 系列	Professional 300X 系列	Z III UDMA5 Edition 系列

GREEN HOUSE	BUFFALO	Transend
CF QUAD 系列	RCF-U 系列	600x CF（Ultimate）系列

【全畫幅鏡頭】

　　所謂的全畫幅鏡頭是的是鏡頭光軸可以偏移攝像面的特殊鏡頭，主要用於建築物或商品攝影。刻意改變鏡頭面與攝像素子面的位置關係，使用移軸（Tilt Shift）機能。Shift機能可以平行移動鏡頭面與攝像素子面，維持或誇大透視。例如以廣角鏡頭以仰望上方的方式拍攝建築物時，上方通常會變窄。再加上Shift操作後，即可使建築物維持垂直線，拍攝往上看的照片。另一方面，刻意破壞鏡頭面與攝像素子面的平行關係，加上角度，偏移光軸以控制對焦面的機能，稱為Tilt操作。Tilt雖然是淺景深的大型相機用來實現泛焦攝影時使用的機能，也可以對焦於距離不同的兩點，或是看起來宛如模型般極度淺景深的獨特表現。　　　　　（萩原俊哉）

相關用語 →透視（P.136）

☰ 代表性的全畫幅鏡頭

Canon
TS-E17㎜ F4L

Nikon
**PC-E Micro NIKKOR
45㎜ F2.8D ED**

☰ Tilt 機能範例

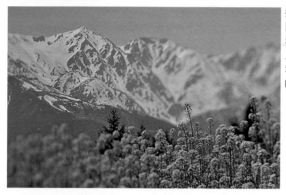

操作Tilt可以對焦於兩個距離不同的被攝體上。實際上焦點對在油菜花與背景山脈連結的「面」上，由於中間沒有被攝體，所以看起來好像對焦在2點上。普通的鏡頭不可能出現這種表現。

☰ Shift 機能範例

一般的俯視攝影

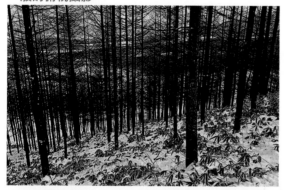

受到下雪的竹林斜坡，與落葉松的畫面吸引，所以拿起相機。用一般的方式將鏡頭朝下攝影時，像左圖這樣，下方拍起來變窄了。為了呈現落葉松林的垂直線，所以左下是操作Shift的攝影。像這樣呈現水平線、垂直線，是全畫幅鏡頭最拿手的。

操作Shift攝影

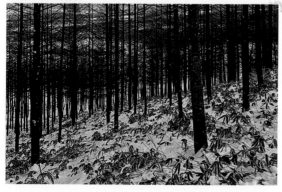

【壓縮效果】

　　這是使用望遠鏡頭攝影時可見的視覺效果，感覺不到前後的遠近感，前景與後景看起來似乎經過壓縮了。使用 100 mm前後的望遠鏡頭也可以得到壓縮效果，但是效果將會隨著焦距增長而加大，實際上以200 mm左右的

☰ 活同壓縮效果的範例

　　壓縮效果使畫面內的遠近感消失，賦予前方被攝體與後方被攝體強烈的關聯性。上方的照片擴大描寫畫面內從煙囪昇起的煙霧，下面的照片則是拱門上盛開的花朵，與人類的視覺不同，正可謂是只會出現在照片中的表現。

鏡頭攝影時，可以完成效果十足的構圖。只要妥善的運用此一效果，即可構成與我們日常感受完全不同的視覺效果。下面的兩張照片利用望遠鏡頭的壓縮感，刻意加強煙霧與花朵的量感，使前方的船舶或孩子浮出來。此外，像成排的櫻花林或馬拉松競賽的跑者等等，如果想讓實際上間隔相當遠的物體呈密集狀時，壓縮效果也能發揮它的威力。只要巧妙的運用，畫面中將會充滿許多被攝體，構成具戲劇效果且迫力十足的畫面，不妨多變化幾種焦距試試看吧。 （郡川正次）

相關用語 →透視（P.136）

【角度】

　　指相機對被攝體的角度。由上往下時稱為高角度，由下往上時稱為低角度。提到角度這個詞時，一般只會想到上下方向的角度，針對被攝體左右移動的角度變化也可以稱為相機角度。在上下、左右的角度多費一點心

☰ 變化角度帶來不同的表現

上下方向的角度變化

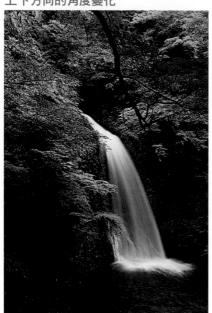

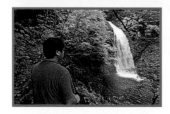

當被攝體為人物或花朵時，變化上下方向的角度相較之下比較輕鬆，若對象為自然風景時，通常比較困難。然而變化角度將使被攝體的姿態或周邊環境出現相當大的改變。從各種不同的位置審視被攝體是非常重要的一件事。

思，可以讓被攝體展現更多的風貌，亦即是提昇作品力。只由單一方向看被攝體實在太可惜了，從各種不同的角度觀察，才能掌握被攝體的最佳姿態與特徵。甚至還能進一步找到新的發現與呈現方式，孕育出個性化的表現或嶄新的風景。　　　　　　　　　　　　　　　　（萩原史郎）

相關用語　→腰部高度

左右方向的角度變化

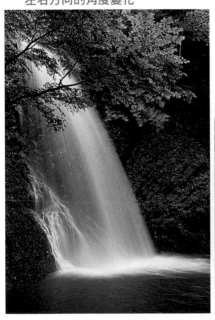
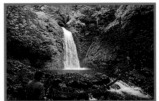
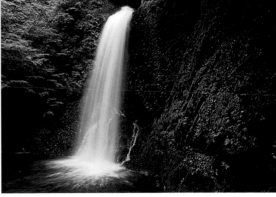

這是往左右方向變化角度，使瀑布呈現不同風景的例子。對被攝體的距離與角度的選擇方法則依攝影者而異。也就是說，找出角度這個行為，等於個性化表現的摸索。找到心目中理想的角度，並選擇適合的鏡頭，利用構圖使風景具象化吧。

【印畫紙】

印畫紙又可以概分為「Baryta紙」與「RC紙」等兩種。Baryta紙是在紙面上塗抹硫酸鋇（硫酸鋇白土層），並且再塗上一乳劑，特點是容易吸收藥劑，但處理上非常困難，顯影或水洗時要多加小心。另一方面，RC紙則是在樹脂塗面的紙上塗抹藥劑。處理方便，又容易呈現光澤感，是印畫紙的主流。印畫紙型的噴墨用紙始於在RC紙上設墨水吸收層。當時的主題是「如何接近印畫紙」。此外，由於印表機的墨水幾乎都是染料型，追求良好的顯色、高度的白色度、銳利的色調時，必然會達到RC紙的結果。現在RC紙依然是主流。然而基於種種理由，「顏料型墨水」逐漸增加，想法也會跟著改變。這是因為印畫紙的王道還是Baryta紙，人們逐漸要求可以與之匹敵的列印用紙之故。　　　　（根本タケシ Nemoto Takeshi）

相關用語 →顏料（P.066） →染料（P.110） →藝術紙（P.160）

☰ 印畫紙式的主要列印用紙

	RC紙
EPSON	照片用紙CRISPIA〈高光澤〉
Canon	Canon照片用紙光澤 PRO[Platinum Grade]
PICTORICO	PICTORICO 相片紙
富士FILM	畫彩 照片完稿Pro

	Baryta紙
ILFORD	Gallery Gold Fiber Silk
Cosmos International	PICTRAN BARYTA
HARMAN	GLOSS FB AI
PICTORICO	月光 GREEN LABEL

☰ RC 紙與 Baryta 紙的差異

照片用紙 CRISPIA〈高光澤〉
（RC 紙）

月光 GREEN LABEL
（Baryta 紙）

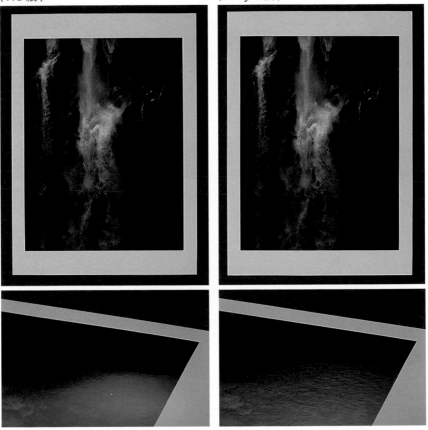

印表機原廠列印光澤紙基本上是 RC 紙。近來將主眼點放在提昇平滑性上，所以具備稱之為「鏡面」也不為過的透明光澤感。另一方面，有數家製紙公司投入 Baryta 紙基印表紙的市場。細緻觸感造成的獨特光澤，正是 Baryta 紙的魅力。通常都比 RC 紙基還要厚，也常用建議使用顏料墨水的產品。

【暈映】

　　使用大口徑鏡頭，以開放光圈攝影時，特別容易出現周邊部變暗的情況。主要的原因來自「Cos4 定律」與別項說明的「暈影」的影響，造成影像周邊部分的亮度減弱。這種現象稱為「暈映(vignette)」，或是「周邊光量不足」。所謂的Cos4 定律指的是，與鏡頭面呈斜向射入的光線，與光軸角度使光量呈cosine四次方減弱，這是無法避免的現象。另一方面，暈影造成的周邊光量不足，只要將光圈縮小1～2格，即可達到某種程度的改善，但景深將會加深，所以會影響散景。35㎜全片幅相機當中，有些機種具備可減輕攝影時周邊光量不足的「暈映控制」功能，不妨視需要使用吧。風景攝影時，若將藍天加入畫面中，有時候周邊光量不足的狀況看起來非常明顯。只要利用構圖，運用周邊光量不足的特性，也可以加上特殊的風味，達到使視線集中於焦點位置的主題上的效果。　　（萩原俊哉）

相關用語　→暈影（P.080）

≡ 補正周邊光量不足

用相機功能補正

用 RAW 顯像軟體補正

周邊光量不足是影像圓周較大的35㎜全片幅相機常見的現象。因此最近有越來越多的35㎜全片幅相機具備補正的功能。另一方面，RAW 顯像軟體或修圖軟體等應用程式中，補正周邊光量則是一定會有的功能。

≡ 周邊光量不足的例子

不好的情況

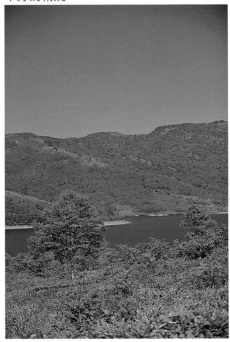

使用大口徑鏡頭或廣角鏡頭開放光圈攝影,加入大範圍藍天時,周邊光量不足的情況非常明顯。這類照片最好考慮一下補正處理。另一方面,橫位置的照片由於周邊變暗的關係,視線自然會集中於中央附近,造成突顯杜鵑花的結果。我們也可以用這種方式有效的運用周邊光量不足。

有效的情況

【腰部高度】

　　哈蘇（Hasselblad）、Bronica、祿來（Rollei）等等正方形外觀，6×6尺寸的相機所配備的觀景窗，是由上往下看的類型。在拿這些相機的時候，鏡頭正好在腰帶的位置，所以稱為腰部高度觀景窗。拿著這類相機時，自然會將自己的頭部朝下，人物攝影時直接表達「感謝您讓我拍攝」的心情，非常優秀。演變至今，腰部高度、視線高度成了用來表現自己看對象物的視線高度，以及捕捉對對象物的鏡頭位置的概念。鏡頭高度與位置成了拍攝照片時重要的因素，即使是相同的被攝體，不同的觀看位置會使印象發生相當大的改變。尤其是以腰部高度拍攝人物時，容易表現出穩重與溫和。這個位置最適合用來表達對模特兒的尊敬之情。　　（郡川正次）

相關用語　→角度（P.042）　→隨意旋轉 LCD（P.168）

☰ 腰部高度的拿法

雙眼相機

隨意旋轉 LCD

腰部高度原本是過去的雙眼相機等類，配備由上往下看的觀景窗的相機的拿法。用數位相機重現這個拿法時，使用旋轉式的隨意旋轉LCD比較方便。

以腰部高度攝影

腰部高度的攝影位置稍低於視線高度，容易使被攝體的人物呈現安定感，給人穩重的印象。

【暖色調】

　　雖然有「暖色」、「寒色」這些詞彙，暖色調的「暖色」指的是「溫暖」的意思，「調」則是指「調性」、「氣氛」，暖色調就是指暖色系的照片表現。基本上指的是色溫度較低的琥珀（黃赤）系色調，其周圍的色相如黃色、紅色、洋紅等等也可以歸類在暖色調之中。也就是說，讓人覺得很溫暖的色調就稱為暖色調。在提到暖色調之時，不能忘記黑白照片的表現。相對於純黑調與冷黑調，還有「溫黑調」的表現，這是黑白照片的暖色調，基本上還是接近琥珀的色調，復古棕色等等使人覺得溫暖的色調應該也屬於暖色調的範疇吧。雖然利用相機的白平衡設定也可以表現暖色調，以RAW顯像軟體或修圖軟體更容易得到自己想要的效果。　　（吉田浩章）

相關用語　→冷色調（P.076）　→白平衡（P.178）

≣ 適合暖色調的WB設定

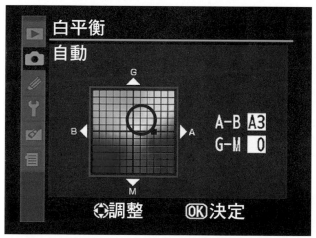

利用白平衡的微調整功能，移到A-B方向的A側，即可達到琥珀色較強的暖色調表現。

≡ 暖色調的範例

雖然要視內容而異，暖色調的照片通常能讓日本人呈現放鬆的印象。

照片•桃井一至
模特兒•石原七生
（OSCAR PROMOTION）

≡ 溫黑調的範例

這是黑白照片的例子。黑白經過暖色系的調色處理後，即可得到氣氛與純黑調不同的照片。

【陷阱對焦】

　　事先設好 "陷阱" 當 "焦點"，當被攝體來到該地點時按下快門的攝影方法。像是高速移動的被攝體等等，用 AF 無法對焦時，會使用這種攝影方法。還有只要集中於快門時機的好處，是野鳥或鐵道寫真分野的基本攝影技巧。至於該把陷阱對焦放在哪個位置呢？野鳥攝影則是鳥兒頻繁飛過

≣ 活用陷阱對焦的範例

目標是直線時

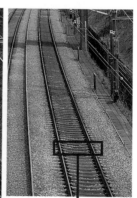

將焦點放在這裡

鐵道寫真在事前已知被攝體即將通過的地點，所以常用陷阱對焦。想像構圖之後，將焦點對在列車前方的部分。要注意的是從彎道外側拍攝列車的情況。不要將焦點對在靠近自己的軌道，而是後方的軌道，如此一來即可拍下列車清楚的樣子。

來的樹枝，鐵道寫真則是軌道上。只要事先將焦點放在軌道上即可，這麼說聽起來很簡單，但是要注意在彎道外側拍攝列車的情況。從彎道外側攝影時，不小心就會將焦點放在前方的軌道上，其實正確解答是對準後方的軌道。在靠近自己的軌道設陷阱對焦時，焦點將會在經過列車的前方。同樣的情況下使用單次AF攝影，AF也容易對焦在軌道前方的道碴（碎石頭或砂石）上。所以陷阱對焦時不要使用AF，應該以Live View機能與MF嚴密對焦。　　　　　　　　　　　　　　　　　（持田昭俊）

在彎道拍攝時

焦點對在這裡
（後方的軌道）

【繞射現象】

　　繞射指的是原本應該是直線前進的聲音或光線，在通過狹窄的地方時，進入障礙物後方的現象。關於這一點，我們在攝影時必須要了解的是縮小光圈葉片的開口部分，也就是縮小光圈時，將會發生畫質低落的事實。如果是最小光圈F22的鏡頭，大約在F16左右，畫質低落的情況就會變得很明顯，F22時解析度將會變得很低。也許會有人提出不要將光圈縮太小的意見，有時會想要縮小光圈，得到更深的景深吧。右圖的示範將焦點對在輪胎上，階段性的改變光圈攝影並進行比較。F8與F11時，輪胎的焦點都很明顯，但是無法對焦到後方的貨櫃。相反的F22則出現繞射現象，和F8與F11相比時，可以看出缺乏解像感，描寫略微模糊。那麼到底該怎麼辨呢？答案有點沒出息，只能在適當的地方妥協。但是如果只會妥協，就成了無趣的大人了，必要的時候不妨就豁出去，縮小到F22吧。只要經過適常的銳利度處理，應該可以大幅恢復。　　　　　　　　　（郡川正次）

繞射現象造成的解像力低落

縮小光圈雖然會加深景深，
使用 F16 或 F22 等小光圈
時，這次則輪到繞射現象造
成解像力低落。想要以景深
為優先呢？還是以解像力為
優先呢？只能視狀況判斷
了。

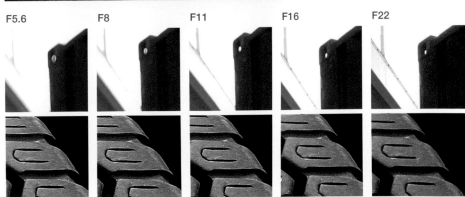

F5.6　　　　　F8　　　　　F11　　　　　F16　　　　　F22

【指導數】

　　指導數（GN）是表示閃光燈光量的數值，當此數值越大時，即表示光量越大。以指導數除以攝影距離（從閃光燈到被攝體的距離）即可求得光圈值（F值），指導數除以光圈值即可求得攝影距離。舉例來說，以GN＝56的閃光圈，對著10公尺遠的被攝體閃光時，可以計算出在ISO100下可用F5.6的光圈值攝影。同樣的，在相同的攝影條件下，如果是20公尺則為F2.8，5公尺則以F11為適正曝光。當GN相同時，改變ISO感光度也

☰ 指導數與攝影距離、光圈值、ISO感光度的關係

$$光圈值 = \frac{指導數}{攝影距離} \times \sqrt{\frac{ISO感光度}{100}}$$

例：GN＝56，攝影距離10m，ISO 100時

$$光圈值 = \frac{56}{10} \times \sqrt{\frac{100}{100}}$$

也就是說適正曝光的光圈值為 **F5.6**

此外，當ISO為100時

GN ÷ 攝影距離＝適正曝光的光圈值
GN ÷ 光圈值＝攝影距離

可以調節曝光。ISO400時，曝光比ISO100多了2格，所以可以用F5.6拍攝20公尺遠的被攝體。這個數值會依實際的產品而異，不少機材並不會以公告的GN數據閃光，攝影距離與條件，還有閃光燈對被攝體的角度都會改變曝光值，必須使用測光儀實際測量，或是在事前試拍。話雖如此，GN越大時閃光量越大，這一點是不變的事實，是購買閃光燈時的指標之一。

（中野耕志）

相關用語　→EV（P.008）　→ISO感光度（P.026）
　　　　　→閃光同步（P.102）　→強制閃光（P.132）
　　　　　→跳燈（P.144）　→打光（P.188）

☰ 指導數（以Canon製品為例）

內建閃光燈（EOS 50D）

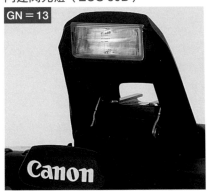

GN＝13

小型閃光燈（270EX）

GN＝27

大光量閃光燈（430EX Ⅱ）

GN＝43

數位單眼相機內建的閃光燈，GN幾乎都＝12～13左右。想要更大的光量時，請準備夾式外接閃光燈。各個品牌均推出多種機能與光量不同的製品。除了大光量的外接閃光燈之外，大部分的品牌都有準備GN不到30，但尺寸比較小的輕便型款式。

【色彩管理】

色彩管理指的是管理不同裝置之間的色彩，儘可能抑制由於各裝置不同的重現色彩能力所產生的差異。舉例來說，進行以數位相機攝影，用電腦顯像或修圖後，由印表機輸出的作業。如果在印刷時沒有採取任何動作，螢幕上的顯示與列印結果一定不一樣吧。由於螢幕與印表機顯色方式不同，所以會產生差異是必然的，如果使用相同的電腦讀取同一個檔案，再不同的螢幕顯示時，又會是什麼情形呢？這時兩者的顯示還是不一樣。即便是這麼短的工作流都會出現出入，如果再經由其他路徑，肯定會失敗。話雖然這麼說，每進行一項作業就要親自調整所有相關的裝置，以現實上來說是不太可能的。這時可以使用ICC檔案用的色彩管理手法。通常稱為色彩管理系統（CMS），指的就是這個手法。不用花太多時間即可保持色彩的整合性，運用範圍相當廣泛，除了商業印刷的檔案交流之外，也可見於印表機與螢幕的對色等等小規模上。　　　　　　　　　　（編輯部）

相關用語　→ICC檔案（P.024）　→色域空間（P.044）

≡ 色彩管理系統的概念

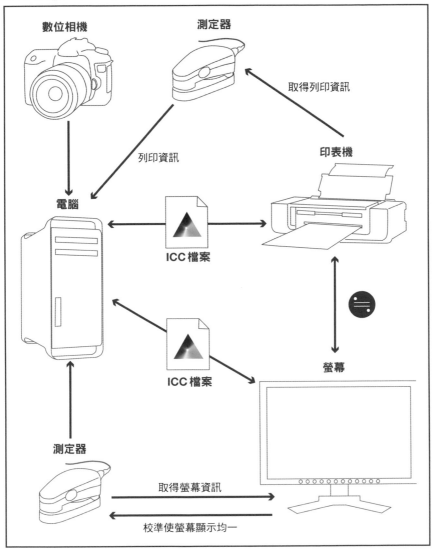

參考ICC檔案記錄的資訊，致力於拉近螢幕或印表機等不同機器之間的顯色與色調的傾向。
這是色彩管理最基本的想法。然而就個人等級來說，螢幕與印表機幾乎是一比一的關係吧。
利用色彩系統使兩個裝置的顯色更接近，也稱為「對色」。

【色彩模式】

　　色彩模式不需自己逐一調整彩度、色澤、對比、銳利度等等，即可由相機自動決定影像成果的機構。最具代表性的應該是Canon的照片風格與Nikon的照片調控吧。只要運用這個功能，即可玩味有如使用不同底片般的不同氣氛表現。以JPEG攝影後，無法再將色彩模式變更為其他模式，使用RAW時即可變換各種模式。用起來就像使用白平衡預設值的感覺，所以用RAW攝影比較吃香。此外，各品牌已經針對成品預設色彩模式，也可以藉由調整彩度或對比等等參數，自訂更適合自己的模式。請一定要挑戰看看。　　　　　　　　　　　　　　　　　　　　　　　　（萩原史郎）

≡ 各公司的色彩模式一覽

OLYMPUS	Canon	SONY	Nikon	PENTAX
圖片模式	照片風格	創意風格	照片調控	自訂影像
鮮明	標準	標準	標準	鮮艷
自然	肖像	鮮明	中性	自然
平板	風景	中性	鮮明	人物
人像	中性	透明	單色	風景
單色	可靠設定	深色		風雅
	單色	淡色		溫暖
		肖像		單色
		風景		
		夜景		
		日落		
		秋葉		
	※還有其他可下	黑白	※還有其他可下	
	載的預設模式	褐色	載的預設模式	

☰ 照片風格的效果

標準

風景

中性

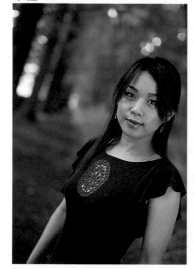

人像

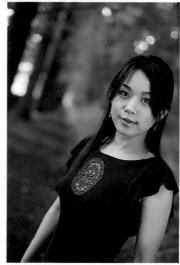

色彩模式的預設值都是由各公司傾注全力準備的，「風景」與「人像」應該算是最基本的設定吧。用來比較標準，或是試色的設定時，通常「風景」會調整成藍綠色的顯色比較鮮艷，還會提高銳利感。「人像」則會使人物的肌膚看起來更明亮、更清晰，稍微帶一點紅色，給人健康的印象。還有柔和銳利感的傾向。
照片●**萩原史郎**（風景）、**桃井一至**（人物）

【記憶色】

　　記憶色指的是相對於被攝體真實的色彩，我們對於被攝體懷抱著「是這樣吧」或是「應該是這樣才對」的感情，是基於記憶的色調。以櫻花為例，江戶彼岸櫻與山櫻通常都是粉紅色，但染井吉野櫻則是偏白的櫻花。在我們的記憶中，對於櫻花的印象是「應該是淺粉紅色」。還有天空的藍

意識記憶色的影像成品

紅葉

左邊的照片正確描寫出光線狀態與紅葉的進行狀態。右邊的照片則是認知中紅葉風景應有的狀態，隨著記憶修圖而成的作品。

色，比起夏天所見偏白的色澤，人們對於秋冬季蔚藍天空的印象比較強烈。比起通常灰濁、對比低的色澤，我們更喜歡色彩鮮艷，對比鮮明的色彩，經過歸納後，記憶色的特徵是通常比被攝體真實的色彩鮮艷。以數位相機的色彩模式為例，像是「人像」、「風景」、「鮮艷」這些設定都比較接近記憶色。　　　　　　　　　　　　　　　　　　　　　　（萩原俊哉）

相關用語 →色彩模式（P.064）

夏季花田

夏天的藍天通常比較白。但是人們往往更喜歡湛藍、澄澈的藍天。比較兩張照片後，大多數人應該都比較喜歡下面的照片。

【逆光】

　　太陽位於正面方向時的打光稱為逆光。與100頁解說的「順光」是完全相反的狀態。當正面對著太陽時，表示攝影者看被攝體時，光線來自後方，有時被攝體正面會出現強烈的陰影。此外，被攝體的邊緣會出現閃亮

☰ 活用逆光的風景照片

拍攝朝陽與夕陽可說是逆光的典型範例吧。在畫面中加進太陽雖然可以捕捉到震撼的風景，但容易受到有害光線的影響，請務必小心。此外，透過從樹木的葉隙呈現太陽時，也可以用逆光捕捉被攝體。

的線狀光線，可說是讓人印象深刻的光線。拍攝一般的記念照片時，逆光會讓臉部黑掉，通常不太討喜，拍攝自然風景時，不是一種非常好用的光線狀態。拍攝透光的葉片時，逆光反而比較適合，拍攝讓太陽入鏡等衝擊性的作品時，也可以積極利用。然而，有害光線容易進入鏡頭，發生鬼影或眩光，這也是逆光的特徵。不妨去除光暈、用樹枝遮掩光源或使用比較好的鏡頭，做好抑制有害光線的對策再行攝影也很重要。　　（萩原史郎）

相關用語　→斜光（P.096）　→順光（P.100）　→光暈（P.148）

【眼神光】

　　在黑眼球映入高光，讓人物展現生動表現的技巧，也可以指打眼神光時所用的光線。就映入眼睛的要素來說，也許大家會想到閃光燈，其實只要黑眼球映照出白色的物體即可，用什麼都沒關係。像是用大片的反光板接近被攝體，或是攝影者穿著白色衣物，讓瞳孔映照即可使眼神光成立。此外，用跳燈的方式使用閃光燈時，即使閃光面並未朝向人物的方向，有時會使周圍反射的光線自然映入眼睛裡，但是朝向房間天花板用跳燈時，通常無法得到眼神光。這時可以利用眼神光板。在大型外接式閃光燈的閃光部上方，通常都有一個乳白色的板子。將它拉出來之後，即可將擴散到後

≣ 得到眼神光的手段

直接攝影

直接打閃光燈

直接攝影時，沒有眼神光的瞳孔缺乏表情。這時嘗試直接打閃光燈、用反光板靠近臉部、用反光板反射閃光燈照射等多種方式。眼神光的大小將會改變瞳孔的印象，請多花點心思讓人物看起來更具魅力。

方的光線反射到前方。沒有這片板子的閃光燈，可以裝上白紙或塑膠板，即可自製眼神光板。 （桃井一至）

相關用語 →反光板（P.192） →跳燈（P.144）

≡ 跳燈攝影時好用的眼神光板

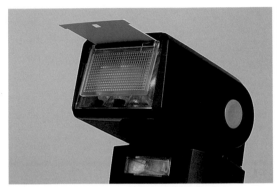

高階的閃光燈通常會在閃光部分附近準備眼神光板。把它拉出來之後即可將光線反射到前方，得到眼神光。

反光板靠近臉部

用反光板反射閃光燈

【空氣感】

　　照片拍不出透明的空氣。所以一般常用"可以感到空氣感的照片"這樣說法，我自己在看照片的時候，也會有這種感覺。雖然人們會說"那傢伙不會判斷空氣"（注：此為日文原文直譯，引申為不會看場合的意思），這裡的空氣指的是當場的氣氛。在照片的世界裡，則是指從照片中感受到空氣本身，與其佔有的空間，這才是人們所謂的空氣感吧？由於感受因人而異，無法訂定一致的基準，以我來說，決定哪裡才是有透明感的照片表現時，通常就是我感覺到空氣感的時候。只是我想空氣感這個說法包含了太多個人觀感。例如有人說用蔡司鏡頭才能拍出空氣感，這時個人的觀感就佔了很大的成分，結果也搞不清什麼才是空氣感了。　　　　　（郡川正次）

感到空氣感的照片

空氣感的定義很難。並不是泛焦，也不是大散景的照片，而是透明感與遠近感同居的舒適空間。看到這樣的照片，或是偶爾自己拍出這樣的照片時，會感嘆有空氣感呢。雖然有人會稱下雨或起霧時遠方模糊的樣子為空氣感，不管是晴天還是陰天，都能拍出有空氣感的照片。

【冷色調】

相對於暖色調，相反的表現即為冷色調。冷色調的Cool是冰冷與冷靜的意思，以色彩來說則是色溫度較高，以藍色調為主。也就是相對於暖色的寒色表現。黑白照片中帶藍色調的「冷黑調」表現即屬於冷色調。與暖色調相較，在日本積極用冷色調表現的例子比較少。雖然這是我自己的推

≡ 適合冷色調的 WB設定

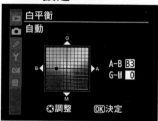

攝影時如想用數位相機呈現冷色調，請利用白平衡的微調整功能，移到A-B方向（橫軸）的B側（藍側）。

≡ 冷色調的範例

我覺得呈現冷色調比暖色調還要困難。不僅只限於適合的畫面，效果又很強烈。冷色調通常適合呈現「早晨」的印象。
照片●**桃井一至**

測，用琥珀系的暖色時，比較容易突顯日本濕氣較多的闊葉樹風景、木造建築物或是黃種人的肌膚，但是冷色調則有點格格不入。相反的，堆石的街景、澄淨的風景、白種人的肌膚比較適合用冷色調，大家認為如何呢？冷色調的表現也可是用相機的白平衡設定來調整比較快，用RAW顯像軟體或修圖軟體表現時，比較容易完成接近自己印象的作品。

（吉田浩章）

相關用語 →暖色調（P.054）

冷黑調的範例

用冷黑調表現舊公車的後方。冷黑調的黑白表現適合想要賦予厚重印象的被攝體。像是金屬被攝體，險峻的風景照片，或是想給人這類印象的照片，用於這類的照片會得到不錯的效果。

【暗角】

　　當預期外的障礙物，如遮光罩或鏡頭用的濾鏡框等等入鏡時，即稱為暗角。遮光罩造成的暗角，通常來自於遮光罩不適合鏡頭，或是沒有妥善安裝所造成的。尤其是遮光性能強的花形遮光罩，正確安裝時完全沒有問題，如果沒有裝好，遮光罩本身會進入畫面當中。此外，鏡頭用濾鏡造成的暗角，在廣角系鏡頭裝上濾鏡時，發生的危險性相當高。尤其是PL濾

☰ 容易發生暗角的情況

遮光罩安裝不良

重疊兩片濾鏡

廣角鏡頭＋內建閃光燈

在本文中也有提到，上述三者是容易出現暗角的情況。使用超廣角鏡頭時，即使只用一片PL濾鏡，還是有可能拍到濾鏡框，請多加注意。

鏡等等，前後方向有厚度的濾鏡，畫面四個角落容易拍到濾鏡框，最好選擇厚度比較薄的產品。此外，重疊兩片濾鏡也容易發生暗角。除此之外，內建閃光燈亮起時，鏡頭的鏡筒遮蔽閃光，在照片下方留下半圓形陰影的現象也稱為暗角。想要解決這個問題時，可以舉出請取下遮光罩，或是使用全長比較短的鏡頭，使用外接閃光燈等等手段。

（中野耕志）

相關用語 →鏡頭用濾鏡（P.196）

≡ 映出遮光罩影子的例子

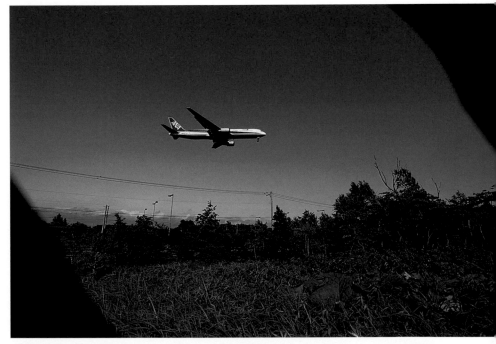

由於遮光罩安裝不良而發生的暗角例子。為了方便理解，這裡刻意拍得很大，如果是觀景窗視野率不到100％的相機，可能有沒有看到少許暗角的危險性。最好在視野率100％的Live View畫面，確實判別有無暗角。

【暈影】

　　如果手邊有大口徑的定焦鏡頭，請拿來試一下。取下所有的鏡頭蓋，完全正對鏡頭後窺視前玉，應該可以看到一個完全的正圓形。但是從斜的方向和鏡頭前玉時，開口部分會被鏡身與後框遮住，看起來呈橄欖球或樹葉的形狀（參閱右頁照片）。這就是暈影。也是造成周邊光量低落的要素之一，在某些情境下，它的形狀會映入照片當中。在散景配置點狀光源拍攝花朵時，就是最典型的例子。以開放光圈拍攝點狀光源散景時，畫面中心部分的點狀光源散景呈圓形，到了周邊部分則會變成橄欖球狀的散景。將光圈縮小到某個程度，即可迴避暈影的情況。縮小光圈雖然會使散景減弱，就表現意圖上，如果以呈現美麗的散景形狀為優先條件，最好還是稍微縮小光圈吧。　　　　　　　　　　　　　　　　　　　　（萩原俊哉）

相關用語　→暈映（P.050）

≡ 暈影的原理

由斜向窺視 50 mm F1.4 前玉時的狀態。後玉呈橄欖球的形狀，可以看出光線會因鏡頭框或鏡身形成暗角。雖然這些情形也會造成周邊光量低落，暈影也是造成周邊光量減弱的要因。

上面的照片是裸燈泡，下面是運用葉片反射當點狀光源散景後攝影的作品。不管是哪一張照片，應該都能看出越接近畫面周邊部分時，散景的形狀越接近橄欖球狀。

【硬調】

　　晴天時拍攝對比強烈的被攝體，即成為格調冷硬的「硬調」。例如在雪白的背景拍攝黑的被攝體等情況，應該是硬調的極致吧。硬調與軟調原本是印畫紙對比的概略標準，稱為「堅硬」、「柔軟」。在數位檔案的處理上，可以用曲線補正S型，提高對比後就會近似硬調。攝影時拍攝硬調的

≣ 硬調風格的作品

兩張照片都在攝影經修圖處理，完成硬調的印象。不管是彩色還是黑白，基本上都要進行加強對比的處理。增加彩色照片的濃度，也有不錯的效果。

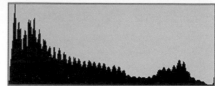

事物，或是硬調攝影，其實相當冒險。硬調的檔案指的是柱狀圖上有幾個陡峭的山坡。只要一個不小心，恐怕無法如願獲得所需的資訊。拍攝硬調的被攝體時，特別要注意曝光。此外，也要理解使用相機的動態範圍。最近的相機已經有可以儘量擴大階調範圍的模式，使用這些機能能防止資訊（影像）失敗。話雖然這麼說，硬調化最好在事後再行處理，方為上策。

（根本タケシ　Nemoto Takeshi）

相關用語　→動態範圍（P.114）　→軟調（P.130）　→柱狀圖（P.156）

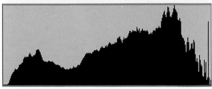

【除塵對策】

可更換鏡頭式的數位相機，最大的問題在於附著在低通濾波器上的灰塵。在附著了灰塵的狀態下攝影時，灰塵將化為陰影，映入照片之中。尤其是縮小光圈攝影時，看起來更明顯。基於這個原因，各品牌在相機上採取對策，不讓灰塵附著於低通濾波器上，更進一步除去已附著的灰塵。最具代表性的例子是震動攝像素子前方的低通濾波器，或是直接驅動攝像素子，將灰塵抖落的除塵機能。現在過半的數位單眼相機均配備這種機能，大家應該都很熟悉吧。除此之外，還有抑制相機內部產生的塵屑，控制空氣流動減輕灰塵入侵，各品牌在相機除塵對策上均煞費苦心。此外，在Canon與Nikon數位單眼相機的RAW顯像軟體中，還準備了可以用軟體去除灰塵的機能。只是使用這個機能時，需要記錄了灰塵位置資訊的檔案，確認影像中映入灰塵的陰影時，請配合消除灰塵用的資訊攝影吧。

（萩原俊哉）

≡ 現行搭配除塵功能的機種

OLYMPUS	Canon	SONY	Nikon	Panasonic	PENTAX
E-3	EOS-1Ds Mark III	α900	D3S	LUMIX GH1	K-7
E-30	EOS-1D Mark IV	α550	D700	LUMIX G1	K-x
E-620	EOS 5D Mark II	α380	D300S	LUMIX GF1	
E-P1	EOS 7D	α330	D90		
E-P2	EOS 50D	α230	D5000		
E-PL1	EOS Kiss X4		D3000		

映入灰塵陰影的例子

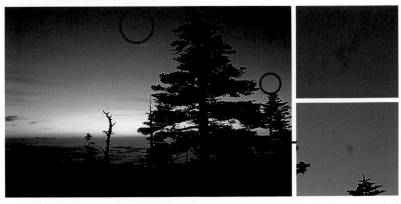

當灰塵附著於攝像素子前面的低通濾波器上時，照片會拍出黑色的陰影。尤其是沾到像線條狀的灰塵時，就成了這種不堪入目的狀況……。這是以F8拍攝的照片，光圈越小，拍出來的灰塵陰影更清楚。

軟體中的除塵對策

Canon
相機操作

軟體操作

Nikon
相機操作

軟體操作

舉Canon與Nikon為例，攝影時先取得灰塵的位置資訊，在RAW顯像軟體中，準備了除去映入相機中的灰塵的機能。使用軟體處理時，不妨活用於在戶外攝影時，數次啟動相機的除塵功能也無法抖落灰塵的時候。

【對比 AF】

最在的數位單眼相機幾乎都搭建了位相差 AF 與對比 AF 等兩種。其中，對比 AF 的是在攝像素子面計測被攝體的對比，追求銳利焦點的機構。請各位想像一下用 MF 對焦的情形。使用 MF 時，大家應該是往左右旋轉對焦圈，同時找出觀景窗影像看起來最銳利的一點。對比 AF 時，只要把攝像素子當成"眼睛"做同樣的動作即可。對比 AF 的最大優點即為可以對焦於攝像素子面上的任一位置。光學觀景窗攝影時使用的位相差式 AF 則是只能用 AF 框的位置測距，對比 AF 並不受這樣的限制。此外，攝像素子本身也具有 AF 感應器的功效，所以焦點精度高也是它的特徵。相反的，缺點則是目前測距所需的時間比位相差 AF 還要慢。此外，用於對比低的被攝體時，也有不容易對焦的一面，這時可以用 Live View 畫面擴大顯示，以 MF 對焦吧。 （萩原史郎）

相關用語 → Live View（P.190）

☰ 對比AF的優點

可期待高精度的對焦

上面的照片以70-200 mm鏡頭,光圈F4,下面則為60 mm微距鏡頭,光圈F2.8,都是需要嚴密對焦的情境。兩張照片都用Live View模式,使用對比AF,使焦點準確點在理想的地方。

可自由移動AF框

25 4.0 ⁻²·₁·₁·ᵥ·₁·₁·₂ [277] ISO 400

可對焦於畫面中的任何一處,是對比AF的最大優點。即使在觀景窗中的AF框外側的被攝體,使用對比AF即可準確瞄準。用於通常將相機固定於腳架上的風景攝影時,更是好用。

可運用臉部對焦

30 4.0 ⁻²·₁·₁·ᵥ·₁·₁·₂ [278] ISO 400

相機自動辨識人物臉部並對焦的臉部AF,是由於攝像素子與影像引擎帶來高度影像處理技術,因而實現的機能,這是位相差AF所不能及的。最近臉部對焦的檢測速度、精度都有長足進步。

【最大攝影倍率】

被攝體的實際大小與（底片或攝像素子上的）攝影影像大小的比率，稱為攝影倍率，以可以拍出最大尺寸的攝影距離攝影時的倍率，即為最大攝影倍率。使用35㎜全片幅攝像素子的相機，拍攝24×36㎜的被攝體，如果是可以用全尺寸拍攝一格35㎜底片的鏡頭，最大攝影倍率為一倍，也就是表示可以等倍攝影。像APS-C這類攝像素子比35㎜全片幅還小的相

☰ 最大攝影倍率的標示範例

$$1:1 = 1.0\ 倍$$
$$1:5 = 0.25\ 倍$$

在鏡頭的規格表中，最大攝影倍率共有兩種標示形式，一種是「1:1」，即為「攝像素子上的影像尺寸：被攝體的實際尺寸」。另一種是「1.0倍」等等，標示攝影倍率的形式。

☰ 攝影倍率的計算方法

$$攝影倍率 = \frac{焦距}{攝影距離 - 焦距}$$

例：使用50㎜鏡頭，焦距為40㎝時

$$攝影倍率 = \frac{50}{400 - 50}\quad 也就是說攝影倍率約為0.14倍$$

用上述算式可以求出攝影倍率。這只不過是理論的數值。實際上，在對焦的動作中鏡頭前群將會往前伸，或是對焦用的鏡頭群將會移動，實質的焦距也會改變。大型的微距鏡頭常常出現鏡頭前群往前伸的情況，所以也會造成影響。

機，實際的最大攝影倍率本身並沒有什麼變化，但是拍攝的範圍比較窄，所以看起來的攝影倍率似乎提昇了。以4/3相機為例，使用最大攝影倍率0.5倍的鏡頭時，換算成35㎜後看起來相當於等倍。此外，最大攝影倍率為等倍（1:1）或0.5倍（1:2倍）可近拍的鏡頭，通常稱為微距鏡頭，近年來廉價版的變焦鏡頭也可以得到與微距鏡頭不相上下的最大攝影倍率。

（中野耕志）

▤ 不同規格下的攝影倍率變化

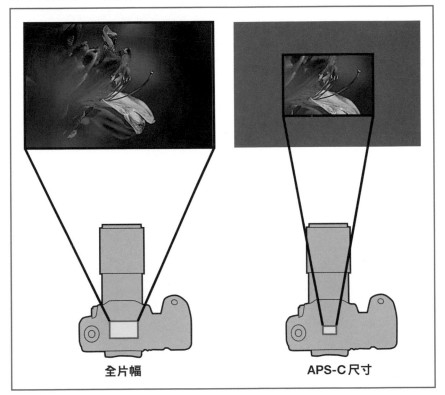

全片幅　　　　　　　　　　　APS-C尺寸

以35㎜全片幅與APS-C為例，在同一條件下使用相同的鏡頭時，APS-C的畫角大約會窄1.5～1.6倍。因此，雖然攝影倍率本身沒有改變，但是規格比較小的相機拍出來的被攝體看起來比較大。

【密封】

　　對相機與鏡頭來說，最好儘量避免在雨天或砂塵暴等等糟糕的環境下攝影。一旦水滴進入相機裡，可能會造成金屬部分生鏽、腐蝕、電氣接點短路等等，導致無法動作的危險性，當砂粒或小昆蟲入侵相機內部時，也會帶來無法動作的危險。為了避免這類異物入侵，採用防塵、防滴構造，在零件接合處或可動部分等等重要部分使用O環或橡膠墊圈，防止有害的異物混入相機中。這樣加工稱為密封（sealing）。各品牌的旗艦機、尖端機都採用這種防塵、防滴構造，搭配使用同樣施以防塵、防滴構造的更換鏡頭或電池把等配件，即可承受嚴苛的環境。然而，這絕不是防水構造，千萬不可過度信賴。下夫時最好先做好機材防濕的工作，再進行攝影。

（中野耕志）

▤ 採用防塵、防滴構造的主要機種一覽

OLYMPUS	Canon	Nikon	PENTAX
E-3	EOS-1Ds Mark Ⅲ EOS-1D Mark Ⅳ	D3X D3S D700 D300S	K-7

≣ 主要機種的密封圖

EOS-1Ds Mark Ⅲ

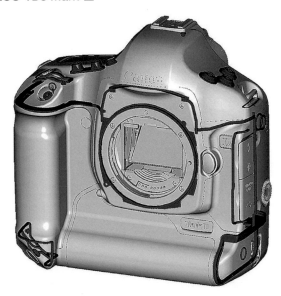

在兩台相機的密封圖中，紅色部分即為密封的部分。以高精度接合零件，並從內側密封，提昇氣密性。此外，按鈕等等可動部分通常都慣用Ｏ環或橡膠墊圈。除了相機的機身之外，電池把等等配件類，還有少部分高級鏡頭也有施以這類密封處理。

K-7

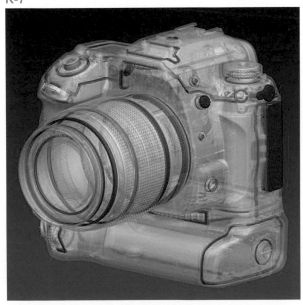

【光圈葉片】

　　光圈是調整進入鏡頭光量的構造，組合光圈的金屬薄片即為光圈葉片。光圈葉片的片數越多，光圈的形狀就越接近圓形。然而最近有不少鏡頭的光圈葉片皆呈曲面，即使葉片數量較少，也可以構成接近圓形的光圈形

光圈形狀造成的散景描寫差異

角形光圈

光圈葉片的形狀在作畫中最明顯的，就是在畫面中加入點狀光源散景時。看一下用角形光圈鏡頭拍攝的照片，會發現背景的散景形狀呈多角形，相對的，圓形光圈的鏡頭則呈柔和的圓形。顯現這種光圈形狀只會在縮小光圈攝影的情況，即使是角形光圈的鏡頭，以開放光圈攝影時，散景也會呈圓形。

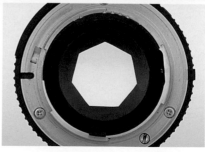

狀。和過去的角形光圈相比，圓形光圈的散景通常比較溫潤，感覺比較柔和。最容易理解的應該是模糊點狀光源時，呈現的散景形狀吧。圓形光圈時散景呈圓形，角形光圈則會是有稜有角的散景。在某些表現下，可能會追求有稜有角的散景，一般來說，圓形會給人美麗的印象。如果喜歡活用散景的照片，在選擇鏡頭之際，最好在規格表上確認光圈的形狀。

（吉住志穗）

相關用語 →散景（P.174）

圓形光圈

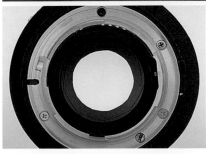

【銳利度】

銳利度指的是強調處理被攝體的輪廓。是一個讓人感到精細度的要素，與多畫素精細度的不同之處，在於銳利度處理是一種擬似提昇精細度的動作。此外，若是輕微的晃動或模糊，只要強調銳利度，看起來也可以像合

≡ 銳利度的效果與概念

處理前

處理後

銳利處理前後的樣子。經銳利處理後，即可強調輪廓部分的對比。看起來更銳利了，但是輪廓部分的細節比較粗糙。右圖為銳利處理的概念圖。處理後的影像，相對於圖示中的輪廓部分，使暗的部分更暗，亮的部分更亮，提高對比看起來更銳利。

焦的感覺。銳利度處理的內容，是強調畫素單位對比的處理。例如拉近的葉片輪廓，線條明確的部分對比較為強烈，只要讓距離線條不遠的周圍部分暗的階調更暗，亮的階調更亮，加強對比即可使線條看起來更清晰。這就是銳利度的真面目。適度的銳利度具有讓影像更清晰的效果，但是過度的銳利度會讓線條呈鋸齒狀，細節以外的面部（質感）粗糙，影響畫質。重點在於視觀賞方法與觀賞尺寸調整處理時的強度。　　　（吉田浩章）

相關用語 →雜訊（P.134）

用照片看銳利度的強弱

處理前

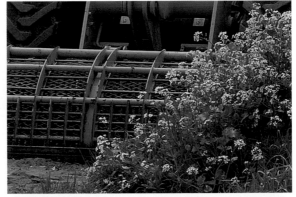

經銳利處理後，影像看起來更加清晰，實際上細節卻變粗糙了。請依圖案、觀賞媒體的尺寸（螢幕或列印），或是其尺寸，調整銳利度的程度。

處理後

【斜光】

　　陽光呈斜向照在被攝體上的打光，稱為斜光。此外，從正側面的光線稱為側面光，位於逆光與側面光中間的光線也稱為斜逆光。晨夕的光線即為典型的斜光，可以在被攝體上形成有效的陰影，孕育出立體感。是風景照片最愛用的光線，也可以說是容易打造出令人印象深刻的作品的光線。舉例來說，當被攝體本身足以震攝人心時，在平凡的光線下卻總是欠缺魅力，這時只要在斜光線的時間帶攝影，應該會有不錯的結果。尤其是冬季的雪景，斜光形成的陰影通常會構成美麗的光景。此外，斜逆光和逆光相同，有害光線鏡頭容易入侵鏡頭，請確認有沒有受到有害光線的影響，不要疏忽去除光暈等對策。　　　　　　　　　　　　（萩原史郎）

相關用語　→逆光（P.070）　→順光（P.100）　→光暈（P.148）

活用斜光的風景照片

拍攝自然風景時，只能在太陽這個唯一的光線下進行。其中人們最喜歡的是晨昏時的斜光線。不管是櫻花照片還是紅葉點綴的山谷照片，都可以看出斜光線孕育出的光與影，使風景看起來更為立體。

【暗部】

　　暗部指的是較暗的階調部分。哪些階調範圍才能稱為暗部，並沒有明確的定義，指的是相對於高光處與中間調的較暗部分。人們常用「暗部浮現」、「暗部緊緻」的表現，前表是黑色的表現（相對）偏白的狀態，影像

☰ 暗部浮現的照片

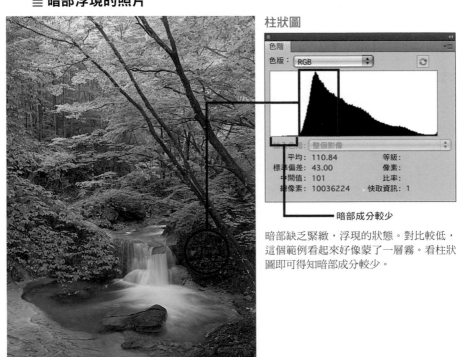

柱狀圖

暗部成分較少

暗部缺乏緊緻，浮現的狀態。對比較低，這個範例看起來好像蒙了一層霧。看柱狀圖即可得知暗部成分較少。

缺乏緊張感。後者則表示黑色的狀態恰到好處。如同高光與最高光的關係，相對於暗部，還有絕對黑暗的深暗部這樣的說法。深暗部表示完全沒有階調的漆黑狀態。以RGB值來說，全部都是「0」，也稱為「黑掉」。雖然視表現而異，一般來說，最好避免影像大範圍黑掉的狀態。然而，用某種程度的緊緻黑色表現時，可以得到適度的對比，容易呈現穩重的照片。

<div align="right">（吉田浩章）</div>

相關用語 →中間調（P.118） →高光（P.142）
　　　　　→柱狀圖（P.156）

≣ 暗部緊緻的照片

柱狀圖

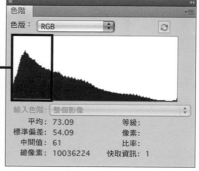

使用Photoshop的「色階」，將柱狀圖調整到深暗部的程度，加深暗部。適度的強調對比，轉變為安定、強力的照片。

照片●**萩原俊哉**

【順光】

　　太陽位置在背後時的光線，稱為順光。也就是說，攝影者看到的被攝體，光線來自攝影者的方向，是不容易形成陰影的狀態。由於順光下被攝體不會出現陰影，有時風景會呈現平板的印象，但是應該可以忠實的展現被攝體原本的色彩。這是讓被攝體保持原狀，也可以說是看起來最普通的

▤ 活用順光的風景照片範例

　　順光的風景不容易形成陰影，容易流於缺乏立體感的照片，卻能美麗的重現藍天或樹木的綠意等等，被攝體原本的色彩。因此，想要表現美麗的色彩時，最好選擇順光。順帶一提的是，彩虹是只能在順光狀態下看到的現象。無論如何，攝影時將當下的光線發揮至極限，這才是最重要的。

光線，拍攝個性化的照片時，通常比較不喜歡用順光，想要呈現穩重的風格，直接展現色彩，記念照片等等不想在人物臉上落下陰影時，比較適合使用順光。此外，彩虹是在順光狀態下才看得見的天氣現象，攝影時只能選用順光。雖然是風景攝影不愛用的光線，重視機會難得的邂逅時，我認為應該以當時的光線為第一考量，這才是最重要的。

（萩原史郎）

相關用語 →逆光（P.070） →斜光（P.096）

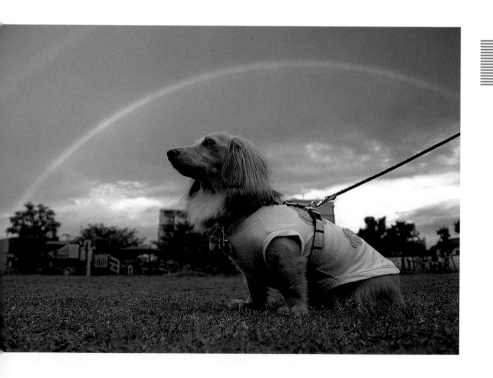

【閃光同步】

指的是配合閃光燈亮起時開啟快門，兩者同步的攝影。也稱為同步，英文則標示為 flash synchronization。大部多的數位單眼相機都採用簾幕式快門，這是用前簾與後簾組成的。按下快門後前簾會先打開，後簾再跟著動作。一般閃光時，將在前簾完全開啟的瞬間照射閃光（閃光燈亮起），在簾幕正在移動的狀態下閃光時，快門簾的影子會映在照片上。也就是說，如果不是在前簾與後簾全開的狀態下，無法進行同步攝影。可以完全開啟快門簾的快門速度上限為 1/125～1/250 秒左右。通常相機的規格會標示「閃光同步」，越高階的機種則可看出速度越快的傾向。此外，為了解決這個情況，開發出「高速閃光同步」，這是利用連續不斷的發出閃光，以全

≣ 高速閃光同步的例子

一般的同步攝影
（1/250秒、F5）

高速閃光同步
（1/1250秒、F2）

想要打開光圈模糊背景，但是相機的同步速度上限為 1/250 秒，如果不將光圈縮到 F5，無法得到適切的亮度。使用高速閃光同步就不受此限制，可以用開放光圈 F2 攝影。此外，請注意在高速閃光同步時，由於連續閃光的關係，光線可到達的範圍比較短。

速的快門速度下閃光攝影。然而，一般相機的內建閃光不具備這種機能，如果想要利用的話，必須導入中階～高階的外接式閃光燈。（桃井一至）

相關用語 →強制閃光（P.132）

對應高速閃光同步的外接式閃光燈

OLYMPUS

FL-36R

Canon

430EX II

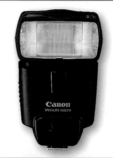

SONY

HVL-F42AM

Nikon

SB-600

Panasonic

DMW-FL360

PENTAX

AF360 FGZ

【慢速快門】

　　如字義所示，表示以低速的快門速度攝影。有別於可以靜止移動的物體，得到停格效果的高速快門，慢速快門將使被攝體晃動，得到夢幻的表現。隨風搖曳的花草、溪谷或瀑布等等，都是適合慢速快門的被攝體。標準大約為選用比 1/8 秒慢的快門速度。拍攝水流時，從 1/8 秒到 2 秒左右，水流將會呈現最美的氣氛，更慢的快門速度則會減弱流動的印象。

運用慢速快門的各種表現

水流・1秒

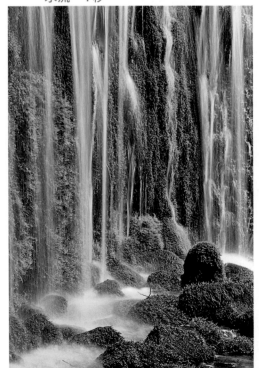

雲流・2秒

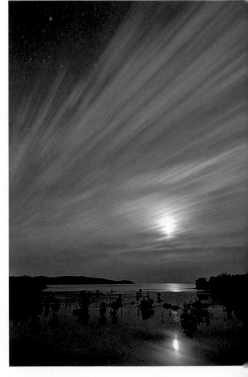

此外，月光皎潔的風景也會呈幽玄的氣氛，相當有趣。只要將感光度提高到ISO400或ISO800，即可讓幾分鐘的曝光呈適正曝光。中央的照片是ISO800、F5.6、曝光2分鐘，被月亮照亮的動態雲朵，呈現充滿躍動感的夜間風景。在夜間攝影時，曝光計無法正確的運作，數位相機則可反覆試拍，得到適正曝光。天體攝影時，常用數分鐘以上的時間，進行描繪星體軌跡的攝影。下面的照片是以20分鐘的曝光拍攝夏季銀河，是一張可以感到星星動向（正確來說是地球自轉）的作品。北極星周邊會描繪出圓形的形狀，在赤道附近則會呈直線的軌跡。想要拍出星星的軌跡時，曝光時間至少要達15分鐘以上。 （深澤武）

星體動態 · 20分

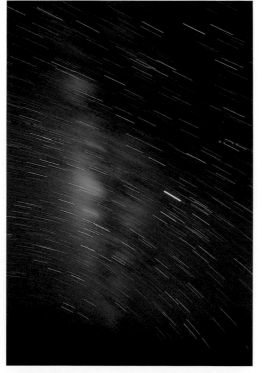

雖然統稱為慢速快門，卻不是單純在攝影時調慢快門速度。必須因應被攝體的動態或自己的印象，選擇最適合的快門速度。左邊刊登的水、雲、星星，都是以不同的慢速快門來表現的。請由螢幕上檢查攝影的影像，導出自己所追求的快門速度。

【前景】

　　前景是背景的相對詞，也就是在主角被攝體前方的景色。雖然有時候畫面可能僅由被攝體與背景構成，一般來說，以「前景＋主要被攝體＋背景」構成時，有比較多的好處。尤其是加入前景之後，可期待①強調遠近

有效加入前景的範例

賦予畫面深度

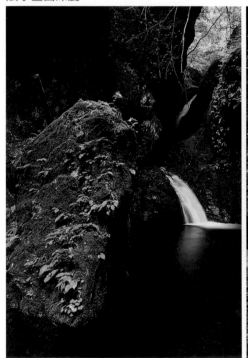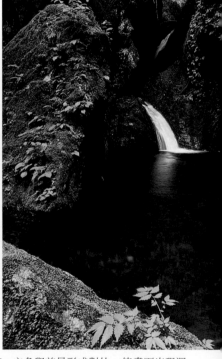

左側的瀑布照片在前方加入岩石當前景。如此一來，主角與前景形成對比，使畫面出現深度。尤其是使用透視效果強烈的廣角鏡頭時，更是有效的手法。相對的，右邊類似的照片，則是利用望遠鏡頭的壓縮效果與強大的散景，點綴前景模糊。在選擇鏡頭與攝影位置多下一點工夫，即可打造各式不同的前景。

感與深度，②運用前景模糊孕釀出獨特的氣氛，③有時可以加入說明的要素，增加故事性等等效果。也就是說，刻意加入前景，可以拓展作品的深度。然而，正如一開始提到的，也有刻意切除前景，直接表現主要被攝體的方法，有些情況下反而更有效果。此外，有些時候就算用盡各種辦法也無法加入前景，勉強加入前景也會損及理想的氣氛。請依當時情況，決定是否加入前景。 （萩原史郎）

相關用語 →添景（P.126） →背景（P.140）

利用前景模糊打造華麗的形象

【全開紙】

引用自印畫紙，表示列印用紙的尺寸。以「全開紙」為例，原本是美國 18×22吋紙張的名稱，以此為基準，將全開紙裁切成幾張，即出現「半開」、「四開」、「六開」、「八開」等種類。通常紙張的尺寸又有A版與B版的不同，當初針對一般事務機材而開發的噴墨印表機則是常見的薄型。噴墨印表機的精準度已經有了長足進步，隨著俗稱「相片列印」的實現，印畫紙也逐漸出現復活的趨勢。至於哪一種才適合列印呢？並無法一概而論，如果以過去的A版、B版為主的話，是不是應該刻意執著於印畫紙的尺寸呢？順帶一提的是印刷紙張的規格尺寸以A版、B版為主，其他也有四六版（788×1091㎜）、菊版（636×939㎜）等尺寸。還有A0尺寸的面積約為1㎡，B0尺寸約為1.5 ㎡，這是大家比較不熟悉的事實。

（根本タケシ Nemoto Takeshi）

相關用語 →補充資料（P.205）

≡ 紙張尺寸一覽表

印畫紙系		印刷紙系（A版）	
全開	447×550 mm	A1	594×841 mm
半開	343×417 mm	A2	420×594 mm
四開	240×290 mm	A3	297×420 mm
六開	194×244 mm	A4	210×297 mm

≡ 噴墨印表機最常用的紙張尺寸

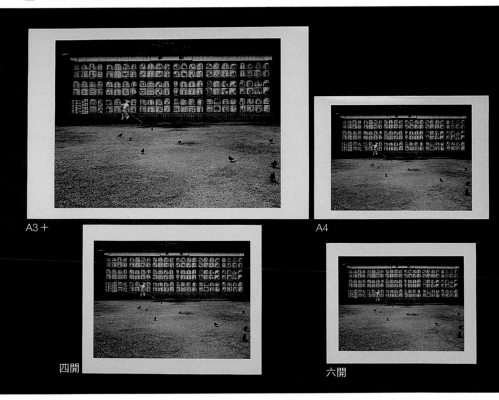

A3＋　　　　A4

四開　　　　六開

除了 L 尺寸等等小尺寸之外，家用噴墨印表機最常用的應該是這四種尺寸吧。此外，4×5、6×6、6×7 的印畫紙尺寸，給人最適合底片寬高比的印象。列印的範例是寬高比為 4：3 的照片，比例還算恰當，數位單眼相機常見的 3：2 的照片，輸出時應該會呈現稍微拉長的感覺。

【染料】

　　染料墨水的特徵是容易滲入紙張裡，溶於溶劑或水中。因此，列印後紙張表面容易保持水平，可以進行高彩度列印或高光澤列印。另一方面，由於它容易溶於水中，所以不適合室外展示等情況。噴墨列表機甫問世的時候，墨水非常容易變質，就耐候性來說，甚至不是很實用。經過後續的改良，就一般的使用來說，現在對耐候性並沒有什麼嚴重的不滿。染料墨水只要配合專用紙張，即可忠實重現高輝度側的檔案，可以得到與銀鹽照片同等，甚至更鮮艷的列印效果。此外，墨水滴的控制方便，因此還有列印速度快速的優點，是適合噴墨印表機新手的款式。然而在染料墨水乾燥的過程中，色澤多多少少會發生變化。必須等待完全乾燥，等顯色穩定後才能判斷以最後的色澤。　　　　　　　　　　（根本タケシ　Nemoto Takeshi）

相關用語　→印畫紙（P.048）　→顏料（P.066）

≡ 主要的染料印表機

Canon
PIXUS Pro9000 Mark Ⅱ

EPSON **EP-902A**

　　最常見的A4尺寸複合機，大多都是染料印表機。另一方面，雖然針對照片特化的高性能機逐漸以顏料為主流，其中，Canon的PIXUS Pro 9000 Mark Ⅱ仍然是珍貴的染料印表機。

▤ 染料列印範例

這是以Canon的PIXUS Pro 9000 Mark II列印的作品。染料印表機擅長高彩度與高對比的輸出。所以適合色彩鮮艷、表現豐富的照片。此外，最近的光澤紙白色度比較高，與顏料印表機相比，可以描寫更強而有力的高光。

▤ 染料印表機的優點

染料墨水會滲進紙張之中，保持紙張表面的平滑性。因此，以光澤紙列印時，可以品味極具透明感的光澤。近來隨著RC紙基光澤紙的進化，光澤感也許會高於過去的印畫紙。

【柔焦】

柔焦是一種留下焦點中心，以暈染般的柔和描寫攝影的技巧。可以得到有別於單純散景的表現，經常用於女性肖像或花朵攝影上。想要得到柔焦效果，可以用下列幾種方法。首先，Canon有內建柔焦功能的鏡頭，利用球面像差即可拍出柔和風格的照片。此外，即使不用專用的鏡頭，可以運用市售的濾鏡輕易取得柔焦效果。上述兩者是光學的處理方式，以數位相機的趨勢來說，現在有越來越多的產品將它列為相機的功能，利用後製得到柔焦的效果。OLYMPUS製品、PENTAX製品，還有Nikon的D5000都是最具代表性的例子。此外，還有修圖後製的手段。　　　（萩原俊哉）

相關用語　→數位濾鏡（P.120）　→鏡頭用濾鏡（P.196）

具柔焦功能的鏡頭

Canon
EF135mm F2.8 Soft Focus

利用強烈的球面像差得到柔焦影像。是現行數位單眼相機用鏡頭中，唯一內建柔焦機構的鏡頭。共有二段柔焦效果可供選擇，也可以關閉柔焦機能。

利用後製的柔焦效果範例

D5000 的柔焦濾鏡

使用 Nikon D5000 內建影像編輯機能的柔焦濾鏡。可以保留原來的影像,輕鬆製作柔焦照片。

Photoshop 的模糊（高斯）濾鏡

使用 Photoshop 的圖層機能,後製成柔焦風格。針對原本的影像,重疊二個經過不同數值的模糊（高斯）濾鏡處理後的圖層。向日葵、西洋紅雖然是夏季的花朵,卻呈現柔和氣氛與柔軟的形象。

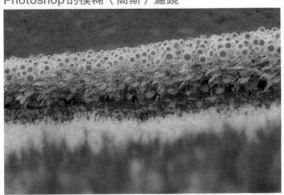

【動態範圍】

　　動態範圍表示數位訊號的重現性能力，在數位相機中，表示從暗部到高光的濃度變化幅度中，最小值與最大值的比率。動態範圍廣的相機不僅最大值與最小值的幅度較寬廣，也可以達成階調豐富的表現。近年來，配備可擴張動態範圍功能的相機問市，即使是輝度差相當劇烈的被攝體，也可以利用調節，不致使高光部分的細節迭失。此外，還有配備可擴張動態範圍功能的RAW顯像軟體，適用於後製處理。此外，還有「曝光寬容度」這個類似的表現，曝光寬容度即為曝光的寬容度，表示照片可重現的曝光範圍。一般來說，正片的曝光寬容度約為5EV份，比基準曝光亮2.5EV的明亮部分會白化，而暗2.5EV的暗部則有黑掉的危險性。數位相機，特別是高光部分的曝光寬容度比正片還窄。

（中野耕志）

相關用語 →EV（P.008） →HDR（P.020）

各品牌的動態範圍擴張機能

Canon
「高輝度側，階調優先機能」

Nikon
「Active D-Lighting」

PENTAX
「D-RANGE 設定」

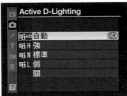
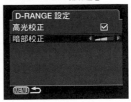

動態範圍擴張機能可以分為❶擴張高光側，❷擴張暗部，❸擴張兩者等三種類型。
Canon是❶，OLYMPUS是❷，PENTAX是❸，SONY與Nikon則是❶的效果中有少許❷
的成分。

動態範圍擴張的效果

OFF（ISO200）

ON（ISO200）

OFF（ISO100）

ON（ISO100）

這是使用基本感光度ISO200的
Nikon D700，試用動態範圍擴張機
能—Active D-Lighting的效果。攝影
時使四格的曝光值保持一致。在這
個攝影中，不管是ISO100還是
ISO200，Active D-Lighting開啟時可
以看出暗部的範圍變寬了，黑色的
表現比較游刃有餘。此外，從一般
基本感光度減感後，動態範圍變窄
了。實際上ISO100這兩格左邊已經
白化。

利用RAW顯像擴大動態範圍

有些RAW顯像軟體
具有擴張高光側範圍
的功能。這是SIKY
PIX的「高光控
制」。只要攝像素子
取得資訊，即可恢復
某種程度的白化。

【單玉】

　　現在單玉通常用來表示「定焦鏡頭」，但是也有不少意見認為單玉原本是用來解釋1群1片，也就是單鏡。原本玉指的是玻璃球，鏡頭玉，也有構成球面形狀的意思，另一方面，單就如文字所述，指的是一個。事實上，補正色像差，黏在一起的凹凸兩片鏡頭稱為複玉。更進一步的說，有三枚玉（三片式）與四枚玉（四片式）這樣的說法。知名的卡爾・蔡斯的保羅・儒道夫（Paul Rudolph）與凡德爾史雷普（Ernst Wandersleb）發明的天塞鏡頭即為四枚玉的最高傑作。除此之外，廣角鏡頭稱為短玉，望遠

▤「××玉」的使用例子

單玉	…… 表示定焦鏡頭
長玉	…… 表示望遠鏡頭
短玉	…… 表示廣角鏡頭
前玉	…… 表示最前面的鏡頭
後玉	…… 表示最後面的鏡頭
銘玉	…… 表示優秀的鏡頭
缺陷玉	…… 表示有某些缺點的鏡頭

鏡頭有時稱為長玉。這時的長短與鏡頭的片數無關，而是指焦距短、長的意思。以同樣的想法，將單焦點的鏡頭略稱為單玉，所以現在單玉有原本一片式鏡頭的意思，也有定焦鏡頭等兩個意思。 （編輯部）

☰ 單玉原本的意思

單玉（Single Mecanicas）

單玉原本是指以一片構成的鏡頭。照片用的是凸鏡片，現在也用於有鏡頭的底片等等極簡單的相機上。在凸鏡片黏上校正色像差用的凹鏡片的兩片鏡頭稱為「複玉」。還有由前往後依序以凸→凹→複玉排列的則是知名的天塞鏡頭。

複玉（Double Mecanicas）

4枚玉（Tessar Type）

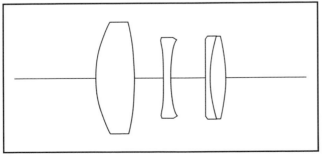

【中間調】

　　從中間調的名稱可以想像，指的是中間的階調部分。至於哪個階調叫做中間調，並沒有嚴密的規定，而是將相對於暗部與高光之外的階調稱為中間調。極端的說，除了最高光與深暗部之外，都能稱為中間調。最容易了解中間調的應該是使用曲線操作吧。在曲線的初期狀態下，曲線兩端固定

☰ 操作曲線變化照片的印象

原影像

原本的影像與其柱狀圖，稍微接近暗部，但是像素平均分布於高光到暗部。

調高中間一帶的曲線

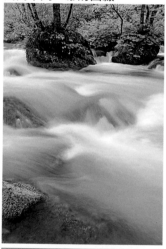

將高光與暗部放在固定的位置，調高中間一帶的曲線。整個影像都變亮了。看柱狀圖後發現最高光與深暗部附近的成分不變，整體的份量往右側（高光側）移動，表示變亮了。

於最高光、深陰影。在這個狀態下，上下操作曲線的中間部分，即可在曲線兩端位置不動的情形下，變化亮度。可以了解操作中間調可大幅度改變亮度。說到中間調，容易讓人聯想到比較窄的階調範圍，其實並未如此。只要理解成相對於高光與暗部以外的階調即可。

（吉田浩章）

相關用語　→暗部（P.098）　→高光（P.142）
　　　　　　→柱狀圖（P.156）

調低中間一帶的曲線

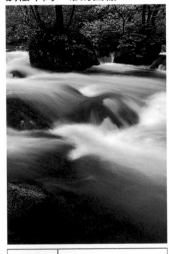
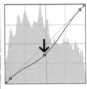
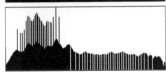

這一張反過來調低中間一帶的曲線。深暗部與最高光附近的成分（亮度）依舊不變，但是整個影像給人比較灰暗的印象。

照片●**萩原史郎**

【數位濾鏡】

　　人們往往認為照片應該記錄肉眼所見的事物，另一方面，沖印底片或列印到印畫紙上，通常都會呈現作家的個性。此外，以玩具相機或特殊底片拍攝的照片，因為都是比較印象派的照片，所以愛好者相當多。以數位重現即為數位濾鏡的世界。大概可以分為攝影後在相機內處理的類型，以及

藝術濾鏡的效果

流行藝術

針孔相機

懷舊相片粗粒子

柔焦

在攝影時加上效果的類型。過去以Nikon與PENTAX的入門機為中心的是前者，攝影時可以用Live View確認效果的OLYMPUS藝術濾鏡是後者。雖然用電腦後製也可以呈現類似的效果，但是操作比較複雜，對熟練的人來說也很困難。此外，OLYMPUS的藝術濾鏡隨著E-P1登場，也可以在攝影後加上RAW檔案上，我想在攝影時一邊用Live View觀看效果，應該還是比較輕鬆。

（吉住志穗）

相關用語 →柔焦（P.112） →鏡頭用濾鏡（P.196）

淡化及加光色調

柔光

目前最受矚目的數位濾鏡機能，應該是OLYMPUS的「藝術濾鏡」吧。攝影時可以一邊用Live View確認效果，這一點也很誘人。它的效果是模擬某種底片或某種顯像手法構成的。此外，呈現周邊光量低落的風格，模擬鏡頭用濾鏡的效果，也是其他品牌產品常見的基本設定。

【數位預覽】

　　所謂的數位預覽指的是在正式攝影之前，以適用於相機設定的狀態下，顯示於液晶螢幕的功能，有別於只能在攝影前確認景深的預覽（對焦）鈕的功能，除了確認曝光與焦點之外，還包含了控制影像成果的白平衡、色彩模式等等機能，用這個機能即可在攝影前確認最終形象。目前PENTAX製品與SONY α900已採用這個功能，PENTAX稱為數位預覽，SONY則稱為智慧型預覽。當中，後者可以在預覽畫面上變更曝光補償值或白平衡等各種參數，模擬的色彩比較強烈。此外，LUMIX GH1或E-P1等微型4/3相機則和消費型相機相同，是永遠顯示Live View的相機。有別於部分無法顯示模擬機能的數位單眼相機的Live View，可以在液晶螢幕上確認包含構圖等等一切機能的效果。這也可以說是一種數位預覽吧。

（中野耕志）

相關用語　→Live View（P.190）

數位預覽的範例

K-m

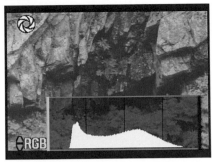

α 900

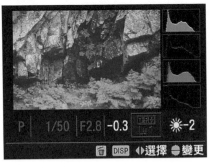

目前配備數位預覽功能的只有PENTAX製品與SONY α900。PENTAX製品純粹顯示預覽畫面。可以說是在不同記憶卡容量的情形下試拍的機能。另一方面，α900的功能比較多，在預覽畫面可以變更曝光補償值、白平衡（含微調）、D-Range Optimizer自動逆光補償等各種設定。尤其是可以在事前掌握D-Range Optimizer的效果，非常方便。

LUMIX GH1 的 Live View 畫面

曝光補償

白平衡

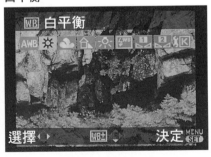

色彩模式

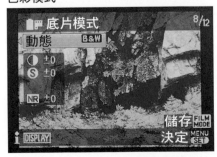

微型4/3相機廢除內建式的光學觀景窗，專用Live View。目前的六種相機都像消費型數位相機，可以用Live View畫面反映出各種機能的效果。與數位單眼相機的Live View相比，顯示模擬的功能更為實用。

【變形】

　　廣角系，特別是換算成35㎜後為10㎜左右超廣角鏡頭，具有誇張強化遠近感的效果，以及使對象扭曲變形的特性。使用這類鏡頭即可表現變形的被攝體，這種效果稱為變形。然而，拍攝這類變形的照片時，鏡頭有一些使用訣竅。就是儘量靠近想要表現變形效果的被攝體。如此一來，被攝

≡ 運用變形效果的表現

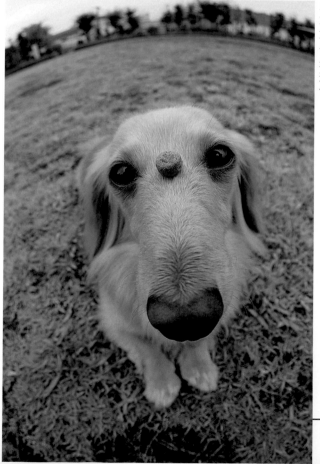

以PENTAX的魚眼鏡頭DA FISH-EYE 10-17㎜ F3.5-4.5 ED[IF]，湊近迷你臘腸狗的臉之後攝影。被攝體的臉部因變形效果而變形，呈現非常可愛的表情。

體就會變形成極端的樣子，完成有趣的表現。如果靠得不夠近，而是拉長距離攝影時，被攝體就會變小，只是一張拍出寬廣範圍的照片了。順帶一提的是，想要最輕鬆的拍出變形被攝體，應該用歪斜最嚴重的魚眼鏡頭。取景時將鏡頭湊到狗或貓的鼻尖處，即可輕易拍出所謂的大頭狗照片。如果想要同時讓地面線條彎曲時，攝影時請稍微由上往下俯瞰吧。

（萩原史郎）

相關用語 →透視（P.136）

在全片幅相機裝上SIGMA的 12-24mm F4.5-5.6 EX DG ASPHERICAL HSM，以廣角側 12mm攝影。12mm強烈的變形使原本應該是圓形的蕨類呈現特殊的歪斜表現。

【添景】

　　添景正如字面的意思，指的是添加於風景等場面的人或物。為乍看之下略顯平庸的單調風景賦予變化，或是使畫面聚焦，襯托主題等效果。加入添景之後，還可以期待為照片帶來與主題之間的關連性，加深作品故事性

≡ 有效使用添景的範例

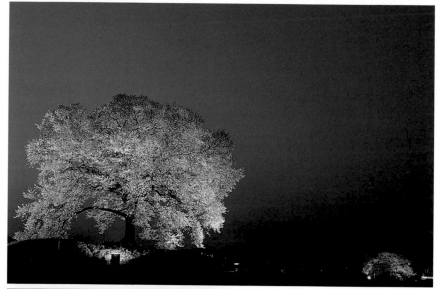

上圖為構圖時加入遠方櫻花當添景的照片。雖然主角的櫻花比左圖還小，加入添景後形成對比構圖，產生變化。

等等效果。例如拍攝夜間照明後的櫻花時，單純捕捉櫻花的照片缺乏重點，與添景的對比，可以看出更加突顯主題了吧？此外，拍攝廣大田園或殘雪山脈的照片，加入卡車當添景，即可傳達給觀景者，關於人們的偉大或強力等故事吧。添景也可以寫成「點景」。正如點的意思，添景不用在構圖中佔太大的位置，只要小小的就行了。想要襯托主題時，不需要強烈主張的添景。　　　　　　　　　　　　　　　　　　（萩原俊哉）

相關用語　→前景（P.106）　→背景（P.140）

比起左邊單純田裡條紋圖案的照片，上面的照片在畫面中加入自然與人類的關係（＝故事性）。

【電子水平儀】

　　水平儀是測量相機水平狀態的物品。過去的水平儀指的是有氣泡的液體式水平儀，最近有越來越多的相機，利用相機內部的加速度感應器，在液晶螢幕上顯示圖表狀的水平儀。這類電子化的水平儀通常稱為電子水平

☰ 配備電子水平儀的數位單眼

OLYMPUS
E-30、E-P1、E-P2

Nikon
D3X、D3S、D700、D300S

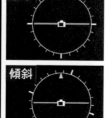

目前推出配備電子水平儀的數位相機的共有OLYMPUS、Canon、Nikon、PENTAX等四個品牌。這些機種都是在Live View畫面上顯示電子水平儀。PENTAX與Nikon配備的電子水平儀只能偵測出單

儀。配備電子水平儀的相機標示如下，其中K-7配備的自動水平補正功能最為特殊。這是一種因應相機的傾斜旋轉攝像素子，抵消傾斜的功能，尤其是手持攝影時，更能發揮極高的效果。拍攝風景照片時，呈現正確的水平、垂直線是最基本的條件。大海或湖泊等等有水平線的被攝體，從觀景窗也可以看出是否傾斜，除此之外的被攝體可能會在不知不覺中拍出傾斜的畫面。請注意畫面不小心傾斜的照片，會在不經意之中帶給觀賞者怪異或是不舒服的感覺。 （萩原俊哉）

Canon
EOS 7D

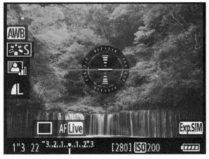
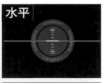
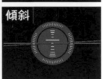

PENTAX
K-7

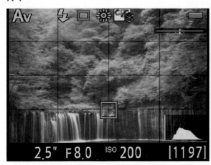
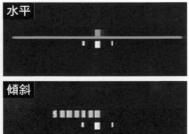

軸（左右方向的傾斜），OLYMPUS與Canon產品則可偵測雙軸（前後方向的傾斜）。PENTAX的K-7也配備了可自動修正傾斜（±1～2度的範圍）的自動水平補正功能。

【軟調】

軟調正如其名，指的是「柔軟的狀況」。在硬調的項目曾經提到「軟調」這個詞原本是印畫紙的用語，像是對底片"沖洗得硬一點"或"沖洗得軟一點"等用法。當數位相機發達之後，主要在單色印刷使用同樣的詞彙。

雖然也有彩色的軟調，由於RGB輝度的差異，想要呈現與單色相同的風

≣ 軟調的作品

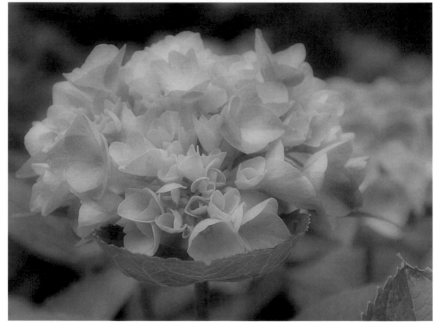

軟調是對比與濃度低的柔和表現，這樣的照片會讓人聯想到溫柔與夢幻的形象。看柱狀圖後可以看出與硬調的不同（P.82-83），高光與暗部成分非常少。

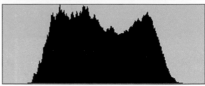

格比較困難。在實際的作業中，必須利用「降低彩度」的修圖吧。以柱狀圖確認時，「軟調」檔案將顯示出中央呈平坦形狀的圖表。是暗部與高光部不足的平板狀態。追求軟調檔案時，請在攝影時將相機設定的銳利度與對比調到最低。幾乎所有的數位單眼都有配備低通濾波器，即使是自行設定還是會施以某種程度的銳利度與對比的處理。因此，如果不調低這些設定，想要用後製處理成軟調的困難度比較高。

<div align="right">（根本タケシ　Nemoto Takeshi）</div>

相關用語　→硬調（P.082）　→銳利度（P.094）
　　　　　　→柱狀圖（P.156）

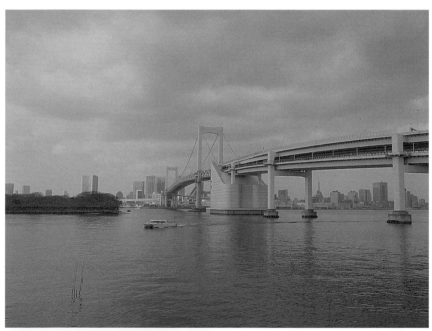

【強制閃光】

　　指的是白天在戶外使用閃光燈攝影。完全如同字面含義的攝影方法。即使在戶外，也會出現比較昏暗的情況，或是在陰天時光線不夠豐富等情況，可以利用閃光燈當輔助光。當被攝體與背景的輝度差異比較大的時候（例如以藍天為背景拍攝人物等時候），可採用照射閃光燈，使兩者呈現不

≡ 強制閃光的範例

無閃光攝影

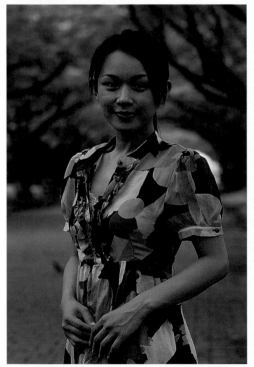

強制閃光攝影

同曝光的手法。要注意的是當閃光燈的光線過強時，被攝體會呈不自然的亮度，看起來就像浮在背景上。訣竅在於還是要以定常光為主要的光線，以閃光燈當輔助。大部分的相機在未補正的情況下使用強制閃光時，通常都會過亮，請先用調光補正調低閃光量。當閃光燈的光線太弱時，自然也沒有效果，請考慮階段性的調光補正吧。此外，利用柔光罩使光線柔和，或是將閃光以跳燈打在反光板上，也是不錯的方法。　　　　（桃井一至）

相關用語　閃光同步（P.102）　跳燈（P.144）　反光板（P.192）

調光補正後攝影

本情境的狀況

拍攝時是陰天，未加任何手段時，臉部相當暗。開啟閃光燈之後，人物拍起來比較明亮，光線卻有種過強的印象。這時加上－2EV的調光補正，調整與定常光的平衡。

柔光罩

在閃光燈的發光面裝上半透明的板子，即可使光線柔和。這裡舉出的是球形的「球形柔光罩」（實際價格約3,000日元左右）。安裝後使光線擴散，得到柔和的氣氛。

【透視】

　　原本是繪畫世界中的遠近法，現在的意義則轉為照片世界中的遠近感，也有人說這張照片的透視很嚴重等用法。簡單的說，強調近的物體較大，遠的物體較遠就稱為透視。尤其是使用廣角鏡頭時，比較常意識這個問題，隨著焦距縮短，強度也會越誇張。到了超廣角時，透視就彷彿是脫韁的野馬，非常難以控制。我們甚至可以說成為廣角鏡頭高手的關鍵就在於

≡ 透視的效果

使用廣角鏡頭時，會讓近處的物體看起來更大，遠處的物體看起來更小。這個效果稱為透視或遠近感。攝影時只要利用此一特徵，再加上構圖的巧思，即可提昇作品性。

能否控制透視。控制的方法有刻意強烈的呈現透視，或是刻意減輕透視，不管是哪一種，拿捏分寸時都很困難，只要輕微的變化攝影位置或仰角，都會對透視表現造成很大的影響，在各種情況下累積經驗與學習，才是最重要的。　　　　　　　　　　　　　　　　　　　　　　　（郡川正次）

相關用語　→壓縮效果（P.040）　→空氣感（P.074）

變化攝影位置也會造成不同的遠近感

這兩張範例都是用 D300 搭配 14 ㎜ 鏡頭（換算成 35 ㎜ 尺寸相當於 21 ㎜）。但是上圖從低位置，下圖則是從高位置攝影。即使是相同的畫角，相機位置也會影響透視的效果。至於哪一邊比較好，並沒有所謂的正確解答，重要的是以理想中的表現來判斷。

【高調】

　　Key 指的是色彩的狀況。High-key 也就是指高色調。高光側的階調比較多，整體呈明亮、泛白的狀態稱為高調的照片。用來表現清爽、柔和氣氛時，有不錯的效果。但是只用曝光補償調高時，會形成曝光過度的失敗照片。保留整體的色調，只強調亮部是高調的特徵，想要讓對比較低，原本

≣ 構圖鬆散

≣ 只用高調構成

雖然在右邊的範例敘述有黑色的部分時，效果比較好，花朵寫真時，只用高調構成反而比較好。左側的紅色圈圈部分感覺有點礙眼。掩飾這個部分的畫面構成即為右邊的範例。由於只用高調構成，感覺非常夢幻。

就偏白的被攝體更明亮時，即可使用此一技巧。此外，對比較低的陰天下，用高調表現花朵，也是傳統的手法。也有相機像OLYMPUS的E-P1或E-620，在階調設定中就有高調的機能。通常拍攝偏白的情景時，相機內建的曝光計會拍成接近灰色的顏色。這時如果設定成高調，即可在維持白色亮度的情況下，拍出比較亮的作品。　　　　　　（吉住志穗）

相關用語　→高光（P.142）　→低調（P.198）

☰ 以高調到中間調構成

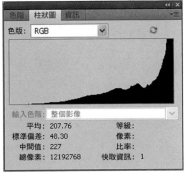

完成美麗高調照片的基本技巧在於大量取用高光側的資訊量。最好是高光側到中間調佔大多數。只要畫面中可以有少許黑色的部分，即可構成有效的點綴。以範例來說，椅子、人物、狗就屬於這些部分。

【背景】

　　背景要露到什麼樣的程度，這是照片的一大主題。依主要被攝體的呈現方式，以光圈值與焦距打造出符合表現的散景，這是一門技巧，當時的背景如何，也會左右照片。例如主要被攝體與背景是主色系，比較容易呈現穩重的柔和氣氛。相反的，如果是「紅與綠」這類對比的色彩搭配（補色），由於色彩的對比可以強調豐富感，給人強烈的印象。至於哪一種比

▤ 用背景色彩打造照片印象

與主角同色系為柔和的印象

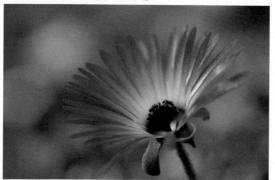

針對主角使用哪一種顏色的背景，將會大大影響照片的印象。選擇與主角同色系時，照片容易給人一致的印象。這時統一使用粉紅色，呈現柔和又溫柔的氣氛。相反的，選用與主角相對的色彩，就像是使用散景的效果，可以使主角浮現。由於對比比較高，所以容易給人強烈的印象。

用主角的對比色呈現豐富感

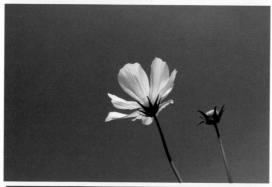

較好呢？應該視被攝體與背景的色彩來決定，沒有一定的說法，但是應該有符合被攝體或理想表現的選擇。模糊背景時，最好選用簡單的背景。當然並不是所有的背景都要模糊，不模糊背景也是一種技巧。展現某種程度的後方狀況，可以傳達主要被攝體目前的狀況。如此一來，更能引出被攝體原有的風味。 （吉住志穗）

相關用語 →前景（P.106） →添景（P.126）
　　　　　→散景（P.174） →補色（P.176）

☰ 視攝影意圖選擇散景量

大散景使背景單純

不要太模糊，傳達周邊氣氛

考慮背景的呈現方式時，控制散景量也是一個重要的因素。以減法的方式運用大散景，最好一開始就選用簡單的背景，效果更好。此外，看一下油菜花的照片應該就能明白，有時不要讓背景太模糊，可以看到周邊的狀態，反而能讓人感到深度與寬度。

【高光】

　　高光是照片中看起來比較明亮的部分。並不是嚴格的說哪個階調開始是高光，通常是稱呼影像中相對明亮的部分。有人用「高光的透明度不錯」的表現，指的是高光處非常明亮，或是色彩未混濁的清爽狀態。然而，由

☰ 高光缺乏透明感的照片

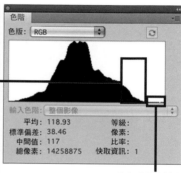

高光成份比較少

透明度這個表現也許不容易理解，表示「潔淨不混濁的白色」的印象。從這一點看來，只要曝光略微不足，就會減低白色的印象。

於高光並不是單純的白色，利用暗部或中間調的對比可以突顯高光。相對於亮光，還有「最高光」的說法，指的是高光中最明亮的階調部分。一般來說，最高光的RGB值為255。影像檔案上RGB值為255的最高光部分呈雪白的「白化」狀態，列印時該部分則呈紙色（白紙的顏色）。通常大家都不太喜歡白化，有時也會透過列印，利用白紙的顏色表現高光。

（吉田浩章）

相關用語 →暗部（P.098） →中間調（P.118）
→柱狀圖（P.156）

☰ 高光透明感佳的照片

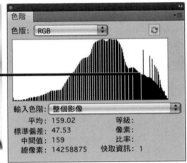

使用Photoshop的「色階」與「曲線」，加強白色的印象。經過修圖之後，可以看出柱狀圖往高光側延伸。稱呼這類有強力白色的照片時，即可用「透明度不錯」的說法。

【跳燈】

又稱為跳燈閃光，指的是間接照射於被攝體的光線。通常指將閃光燈朝向白色的天花板或牆壁閃光，利用反射光線攝影的行為。內建的閃光燈幾乎都無法改變閃光燈部分的角度，想要使用跳燈閃光時，需使用外接式閃光燈。直接照射閃光燈時，由於閃光的面積比較小，容易形成冷硬的光線，拍攝人物時會出現強烈的陰影。相對的，跳燈閃光的閃光面是天花板或牆壁等大面積，在這些平面反射的光線會逐漸反射到周圍，消除陰影，拍出被攝體被光線包圍的效果。簡單的說，氣氛將比直接閃光還要自然。要注意的是距離反射光線的對象太遠，或是使用黑色牆壁等等低反射率時，將會減弱光線量。此外，如果是有顏色的牆壁，反射後可能會發生色偏。

（桃井一至）

> 相關用語　→眼神光（P.072）　→打光（P.188）
> 　　　　　→反光板（P.192）

☰ 閃光燈的可動範圍

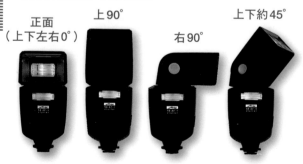

正面
（上下左右0°）　　上90°　　右90°　　上下約45°

Metz MECABLITZ 58AF-1 Degital
Kenko　☎03-5982-1060　http://www.kenko-tokina.co.jp/metz/

各品牌發售的中階以上外接式閃光燈，可以將閃光部分往上下、左右旋轉。可動範圍通常是上90°～下0°，左180°～右90°，頂級製品還可以往下移動5～7°（依機種而異）。小型外接式閃光燈的閃光部分通常都無法移動，或是只能往上移動。

跳燈閃光的範例

攝影時直接照射閃光

閃光燈的狀態

直接照射光線時，光線比較刻意，總會給人閃光燈的印象。除了部分肌膚變得太白之外，後面也出現陰影。

以跳燈閃光攝影

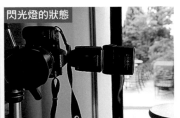

閃光燈的狀態

將閃光燈朝向旁邊的牆壁使用跳燈，擴散光線後成為氣氛自然的照片。給人一種以燈光打亮整面牆壁的印象。

【全景】

　　全景通常指的是可以一眼瞭望廣大的風景。當照片的寬高比大於1:2時，即屬於此類，數位主要還是利用Photoshop等等修圖軟體合成影像，打造全景照片。取得素材的檔案時，一定要使用腳架，攝影時慢慢轉動。不要拍到接合照片的邊緣處，大約各自佔畫面的2分之1左右。合成時如果想要呈現漂亮的接合處，重點在於最好使用標準區域附近的鏡頭，以免扭曲變形，還有以手動曝光攝影以免接合處的亮度不一，以及一定要呈水平。架設相機之後先轉動腳架上的相機，確認是否可以完全入鏡。用相機顯示照片縮圖時，影像會依時間由左往右排列。因此，攝影時將相機由左往右轉動，事後確認時比較方便。此外，也許全景會讓人聯想到橫位置，縱位置也可以成立全景。試著用拍攝往縱方向延伸的被攝體也很有趣。

（村田一朗）

☰ 全景照片的範例

全景照片可以用一張圖表現寬廣的景色。人類的肉眼分為左右眼，所以可以看到很寬的範圍。將肉眼所見的感動，甚至超越於此的雄壯光景收於畫面之中，是全景照片最大的魅力。

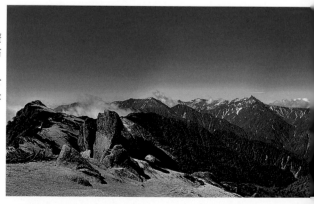

☰ 用 photomerge（Photoshop CS4）合成全景

叫出 photomerge

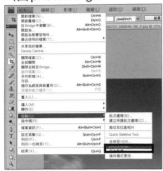

用 Photoshop 開啟素材影像檔案，選擇「檔案」→「自動」→「photomerge」。這次使用7張影像。

選擇來源檔案與輸出

點擊「增加開啟的檔案」鈕，追加來源檔案。此外，在一般的全景通常選用「版面」的「圓筒式」，大致上用「自動」也沒問題。

完成拼貼作業

加上遮色片處理順利連結影像，還要進行亮度與變形的自動校正，需耗費一段時間。完成後的全景照片凹凸不平，最後再裁切就完成了。

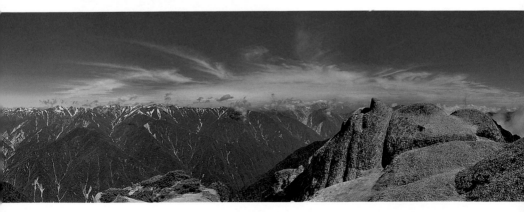

【光暈】

　　光暈指的是當強烈的光線進入鏡頭之際，部分光線底片的乳劑層，反射到片基背面，再次使乳劑面感光的現象。我們常用的「去除光暈」就是由這個詞衍生而來的，嚴格來說，只會發生在底片相機上。然而數位相機就防止有害光線，抑制鬼影與眩光的形成，所以泛用去除光暈這個詞彙。順帶一提，只要使用對應鏡頭的遮光罩，即可抑制鬼影與眩光現象。但是在

☰ 眩光發生的範例

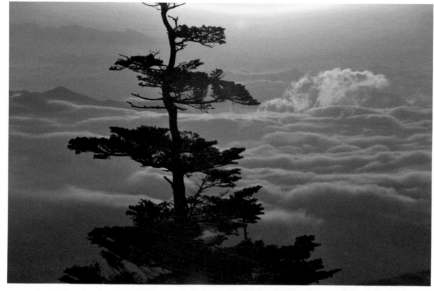

將鏡頭朝向太陽昇起的方向攝影。整個畫面都出現眩光，對比降低，中央附近也出現鬼影。

接近逆光的條件下，只用遮光罩可能還是無法防止。這時可以用手或帽子遮在鏡頭前方，即可去除光暈。此外，在室內有燈泡等光源時，也會發生鬼影或眩光，必須特別注意。尤其是眩光，會使整個畫面或是部分發生對比明顯減弱的情形，絕對要避免。　　　　　　　　（萩原俊哉）

相關用語　→逆光（P.070）　→鏡頭鍍膜（P.194）

≡ 發生鬼影的例子

攝影時雖然已裝上專用的花形遮光罩，有害光線還是從小縫隙進入，產生鬼影的範例。雖然鬼影也是有害光線，也可以將光芒視為一種作畫或表現手法。

≡ 去除光暈的方法

如上面的照片所示，如果光線直接進入鏡頭面，容易發生眩光或鬼影。這時可以用帽子或手製造陰影，不要讓光照在鏡頭面上。這就是人們稱為去除光暈的行為。一定要注意不要讓手或帽子進入畫面當中。

【餅乾鏡】

指的是鏡身像餅乾一樣薄，迷你的定焦鏡頭。不知道最早是誰用這個名字，由於命名非常貼切，所以已經成了普遍的用法。餅乾的原義是鬆餅，如果是鬆餅鏡頭或是紅豆餅鏡頭，感覺應該不夠時髦吧？不管用餅乾鏡還

≣ 代表性的餅乾鏡

OLYMPUS
M.ZUIKO DIGITAL 17mm F2.8

SPECIFICATION

鏡片組：4群6片	最大攝影倍率：0.11倍
對角線畫角：65°	濾鏡直徑：37mm
光圈葉片：5片	尺寸：Φ57×22m
最小光圈：F22	重量：71g
最短攝影距離：20cm	遮光罩：—

安裝圖

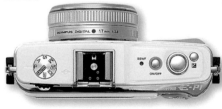

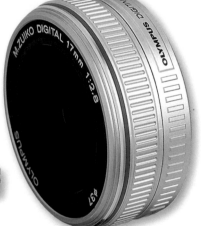

與 E-P1 同時發售的微型 4/3 相機專用餅乾鏡。畫角換算成 35mm 相當於 34mm。安裝於 E-P1 時，全長為 55mm。雖然是餅乾鏡，對焦圈的厚度適中，MF 操作時也很好用。

是一般的變焦鏡頭，焦距相同時，拍到的東西都差不多（仔細看的話畫質可能有差吧？）。所以就這類鏡頭來說，時髦感就顯得很重要了。輕巧的餅乾鏡也會對攝影風格帶來相當大的影響，以人物為對象時，由於它沒有威壓感，所以可以縮短與對方心靈的距離，也許可以拍出比較特別的照片呢。由於價格並不會太昂貴，大家不妨都買一支吧。拍攝女性時，也許對方還會說「這個鏡頭好可愛哦！」。

<div align="right">（郡川正次）</div>

PENTAX
DA40mm F2.8 Limited

SPECIFICATION

鏡片組：4群5片	最大攝影倍率：0.13倍
對角線畫角：39°	濾鏡直徑：49mm
光圈葉片：9片	尺寸：Φ63×15m
最小光圈：F22	重量：90g
最短攝影距離：40cm	遮光罩：附贈（MH-RC49）

安裝圖

DA Limited系列的第一彈的餅乾鏡。鏡頭長度僅僅15mm。只要看一下安裝於K-m的鏡頭就能明白，鏡頭前端只有略微凸出，搭配K-m或K-7可以打造非常迷你的相機系統。鋁合金的鏡身也呈現高級感。

【泛焦】

　　針對有深度的被攝體，從近距離（近景）到遠距離（遠景）都清晰的合焦（或是看起來合焦）。也稱為全焦點照片。想要完成泛焦照片時，應①使用廣角鏡頭，②縮小光圈，③稍微拉高相機角度，以略呈俯瞰的方式攝影，④將焦點對在從近景到遠景範圍前方的1/3一帶。滿足這四個條件時，可以發揮最大的效果。只是要注意滿足上述四個條件，拍出泛焦照片

☰ 泛焦照片範例

就算沒有使用太廣角的鏡頭，還是有可以簡單拍出泛焦照片的方法，決定最適合對焦的位置後縮小光圈。攝影時將焦點對在從前方到後方，大約距前方1/3的位置。

之後，嚴格來說「合焦的位置應該只有一點」。就算從前方到深處都很銳利，看起來像合焦，只要將照片放大之後，即可看出合焦的範圍逐漸縮小（散景比較明顯）。相反的，將照片縮小時，看起來就像合焦，非常清晰。所以不論照片的大小，想要確認得到銳利合焦的照片時，請不要依賴泛焦的描寫，還是要正確的合焦在想要的部分。

（田中希美男）

相關用語 →景深（P.154）

為了拍出從前方小池塘，到後方建築物都清晰合焦的照片，攝影時使用比較廣角的鏡頭，縮小光圈，注意相機角度不要太低。

【景深】

指的是合焦於某個位置時，除了該點之外，前後看起來合焦的範圍。需注意實際合焦的部分只有合焦的地方，前後只是看起來有合焦而已。景深共有四個特徵。①光圈越小景深越深（看起來合焦的範圍越廣），相反

☰ 焦距與光圈值造成不同的景深

焦距50㎜

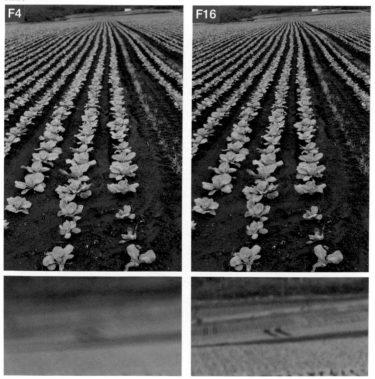

用50㎜與100㎜的焦距，分別以F4與F16攝影後比較。每一張照片畫面前方的高麗菜都有合焦。可以看出不管用哪一種焦距，縮小光圈都能加深景深，使畫面深處看起來比較清晰。由於50㎜與100㎜加入遠景的方式不同，也許不是很

的，加大光圈時就越淺。②合焦位置的後方比較深，前方比較淺。③焦點位置的距離越遠景深越深，近距離則越淺。④鏡頭焦距越短，深景越淺，越長時則越深。也就是說，使用廣角鏡頭，縮小光圈時，可以拍出整個畫面看起來都合焦的泛焦照片，使用望遠鏡頭以大光圈對焦於近距離的被攝體時，即可拍出散景較強的照片。　　　　　　　　　（萩原史郎）

相關用語　→補充資料（P.207）

焦距100㎜

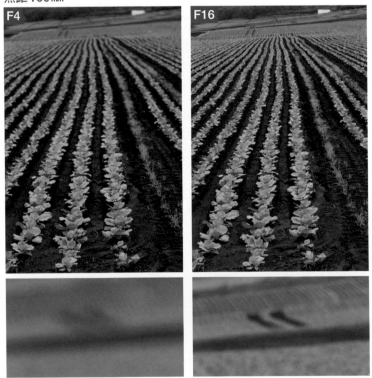

容易比較，但是當光圈值相同時，可以看出焦距較長的100㎜景深比較淺，散景比較大。

【柱狀圖】

　　柱狀圖就是國中數學學過的長條圖。以數位影像來說，輝度0的像素是多少呢？輝度1的像素數是？輝度2的像素數是？……以亮度與RGB值為準，顯示出所有階調的像素總數。這時橫軸為階調，縱軸為像素數。柱狀圖是表示影像狀態的指標。以在順光下攝影的風景照片為例，從左側（暗部）到右側（高光）呈一個比較美觀的山形，表示影像呈適度的亮度與對比。當柱狀圖的份量越接近左側（暗部）時，是一張較暗的照片，如果像是黏在左邊的狀態，則表示已經發生黑掉的現像。相反的，如果份量越接近右側，則是比較明亮的照片，幾乎靠在右邊則表示白化。從柱狀圖即可得知影像概略的狀態。　　　　　　　　　　　　　　（吉田浩章）

相關用語　→暗部（P.098）　→中間調（P.118）　→高光（P.142）

≡ 像素平均分布的範例

在順光下拍攝的照片

用順光拍攝風景或紀念照時，柱狀圖呈此狀態，山腳從暗部一直延伸到高光的山形。

像素分布不均的範例

拍得較亮的照片

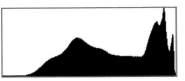

曝光有點過度的高調照片。可看出柱狀圖的份量偏向高光側（右側）。

拍得較暗的照片

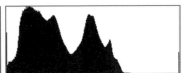

曝光略微不足的低調照片。與高調的照片相反，柱狀圖的份量偏向暗部側（左側）。

【韌體】

韌體指的是掌控數位相機內部的軟體。雖然是平常無法登入，儲存於內建記憶體中的半固定性軟體，為了強化機能與提昇信賴度，在產品出貨後幾乎都會改版（更新）。在新的相機商品化、問市之前，製造商會充分的檢測是否可發揮應有的性能，在產品出貨後，如軟體配備新的功能，或是修正錯誤時，製造商將會頻繁更新韌體。關於韌體更新的資訊，除了製造商服務中心主動告知之外，也可以在製造商的網站確認。製造商的服務中心也可以提供韌體更新，也可以從網站下載最新版的韌體，由使用者自行更新。　　　　　　　　　　　　　　　　　　　　　　　（中野耕志）

≡ 什麼是韌體的性能改善＆追加機能呢？

例：EOS 5D Mark Ⅱ

Ver.1.0.7

● 改善點狀光源右側出現黑色描寫的現象

● 減輕以 sRAW 攝影時出現的帶狀雜訊

Ver.1.1.0

● 支援錄影時的手動曝光

● 變更播放影像或顯示選單時，縮小光圈鈕無法動作的機能

● 修正某些無法正常啟用補正周邊光量機能的現象

● 修正高輝度側、階調優先機能啟動時，自動亮度優化的演算法等等

頻率依相機的機種而異，但是數位相機的韌體更新已經是很常見的情況了。以修正錯誤的內容、提昇各機能的精準度為中心，其中也有變更操作鈕的機能，例如EOS 5D Mark Ⅱ的手動錄影功能等等，有時也會大幅改善或追加新的機能。最好隨時使用最新版的韌體。

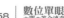

☰ 更新韌體

在相機製造商的網頁可以下載最新的韌體。同時記載更新的內容，請仔細閱讀吧。實際的更新方法隨機種而異，可能是將更新檔案複製到記憶卡中，用相機主機進行，或是將相機接到電腦上，用專用軟體進行。

【藝術紙】

　　使用顏料系墨水的印表機普及的原因之一，應該是耐瓦斯性等等所謂「耐候性」的強度。即使以物理因素來判斷，在耐候性方面，顏料也優於染料。再加上顏料系用紙選擇的範圍比較大，也是普及速度快的因素之一。在印畫紙的項目中曾經提及，「Baryta紙」是印畫紙的王道。當噴墨印表機想要與印畫紙並駕齊驅時，必須開發出足以與Baryta紙匹敵的紙張。於是「藝術紙」登場了。雖然這種紙缺乏光澤感，但是階調性佳，紙張本身的質地也很優秀。裝飾印刷物，或是舉辦攝影展時，都可以選用這種紙張。藝術紙又分為「平滑系」與「質感系」等兩種，前者的表面比較平滑，可以更純粹的呈現色調。另一方面，後者的表面有強烈的凹凸，可以玩味特殊的風格。一開始還有許多問題，像是黑色不夠顯色，製作檔案時難度比較高等等，這些問題目前幾乎都已經克服了，好用的程度和「RC Paper」系的光澤紙差不多。　　　　　（根本タケシ　Nemoto Takeshi）

相關用語 →印畫紙（P.048）　→顏料（P.066）

☰ 主要的藝術紙

	平滑系	質感系
EPSON	Ultra Smooth Fire Art Paper	Velvet Fine Art Paper
Canon	Fine Art Paper Photo Rag	Fine Art Paper Meseum Etching
PCM竹尾	DEEP PV 波光	DEEP PV Modelatone Ice
Hahnemuhle	Photo Rag Ultra Smooth	Torchon

☰ 平滑系與質感系的差異

Photo Rag Ultra Smooth（平滑系）

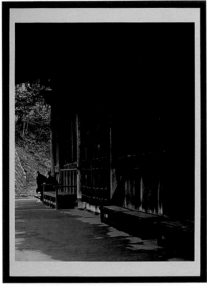

藝術紙又可以概分為比較平滑的「平滑系」與凹凸比較強烈的「質感系」等兩大類。平滑系的表面平滑，色調自然容易滲入紙紋中。另一方面，質感系表面的質地可以玩味獨特的質感。兩者通常都是無酸紙，特徵是不容易劣化。此外，大部分的藝術紙通常比較厚，只能用於對應的印表機。

Velvet Fine Art Paper（質感系）

【觀景窗】

　　觀景窗是確認照片可以拍到被攝體的哪些範圍的機構，單眼相機採用的是可以直接確認通過鏡頭的影像，視線水平高度式的光學觀景窗。鏡頭與攝像素子之間有可動式的反光鏡，反射的光線再經由「五稜鏡」或「屋頂型五稜鏡」折射，最後將影像送到接眼部。五稜鏡的光路長比較短，所以容易提高「觀景窗倍率」，影像比較明亮，但是耗資高於屋頂型五稜鏡，耗材部分也比較多，所以缺點是體型偏大。觀景窗倍率的數值越大，窺視時所見的畫面越接近肉眼（1倍表示與肉眼相同）。觀景窗還有一個規格是「視野率」，表示顯示實際拍攝照片面積的幾%。最理想的是100%（或是接近的數值），由於需要較高的精度，所以價格相差非常大。入門機種與高級相機在觀景窗性能方面有很大的差異，近年也成了區分兩者的主要因素。　　　　　　　　　　　　　　　　　　　　　　　　　　（桃井一至）

相關用語　→ EVF（P.010）　→ Live View（P.190）

☰ 主要機的觀景窗款式一覽

品牌名	OLYMPUS			Canon				
相機名	E-3	E-30	E-620	EOS-1Ds Mark Ⅲ	EOS-1D Mark Ⅳ	EOS 5D Mark Ⅱ	EOS 7D	EOS 50D
攝像素子尺寸	4/3	4/3	4/3	35mm 全片幅	APS-H	35mm 全片幅	APS-C	APS-C
光學觀景窗	五稜鏡	五稜鏡	五稜鏡	五稜鏡	五稜鏡	五稜鏡	五稜鏡	五稜鏡
觀景窗視野率	100%	98%	95%	100%	100%	98%	100%	95%
觀景窗倍率（換算成35mm）	0.58倍	0.51倍	0.48倍	0.76倍	0.58倍	0.76倍	0.63倍	0.59倍

≡ α900 的光學觀景窗

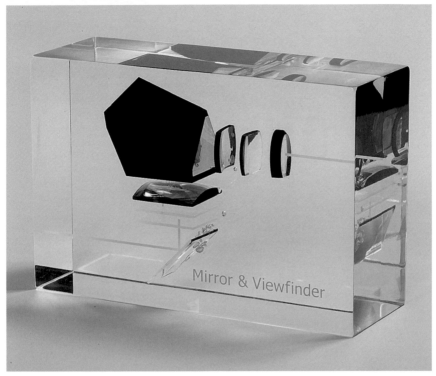

Mirror & Viewfinder

單眼相機的觀景窗由反光鏡反射來自鏡頭的光線，接著在五稜鏡內折射，送到接眼部。照片為 α900 的光學觀景窗，為了展現高性能，使用非常多的零件，是非常奢華的設計。

SONY			Nikon					PENTAX	
α900	α550	α380	D3X	D700	D300S	D90	D5000	K-7	K-x
35mm 全片幅	APS-C	APS-C	35mm 全片幅	35mm 全片幅	APS-C	APS-C	APS-C	APS-C	APS-C
五稜鏡	反射鏡	反射鏡	五稜鏡	五稜鏡	五稜鏡	五稜鏡	反射鏡	五稜鏡	反射鏡
100%	95%	95%	100%	95%	100%	96%	95%	100%	96%
0.74倍	0.53倍	0.49倍	0.70倍	0.72倍	0.63倍	0.63倍	0.52倍	0.61倍	0.57倍

【包圍曝光】

　　包圍曝光的英文Bracket指的是連接相機與閃光燈的支架，也就是所謂的階段曝光，攝影時針對某個要素變化則稱為「自動包圍曝光」。以數位相機進行JPEG攝影時，若想要儘量避免後製，以免畫質劣化的話，必須在攝影時提高影像的完成度。因此，在攝影時略微改變曝光或白平衡，拍攝多張照片，再從其中選出品質最佳，或是最符合攝影意圖的照片。大部份的相機都有內建可以改變曝光的「AE包圍曝光」或「白平衡包圍曝光」，有些相機還可以包圍ISO感光度或焦點位置。Nikon D90與D5000的動態範圍擴張機能—Active D-Lighting的可以包圍補正量，PENTAX產品則可以包圍彩度與對比等等作畫方面的要素，這是它們的一大特徵。

<div align="right">（萩原俊哉）</div>

相關用語　→EV（P.008）　→ISO感光度（P.026）
　　　　　　　→動態範圍（P.114）　→白平衡（P.178）

≡ AE包圍曝光範例

±0EV　　　　　　　　　　+0.3EV　　　　　　　　　　+0.7EV

以每格1/3EV的刻度拍攝3張AE包圍曝光。一般的相機通常可以選擇的變化為1/3EV、1/2EV、1EV，想要進行比較細膩的階段攝影時，請選擇1/3EV吧。

▤ 白平衡包圍曝光範例

琥珀方向＋1格

藍色方向＋1格

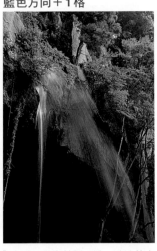

以白平衡包圍曝光攝影。基本採用「晴天」設定拍攝3張，這是其中的2張。往藍色—琥珀方向改變調整值後攝影的構造，Nikon的相機每格為5微度。

▤ 特殊的包圍曝光範例…Active D-Lighting

關

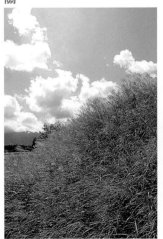

加強

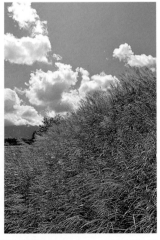

Nikon的D90具有可包圍擴張動態範圍機能Active D-Lighting效果的機能。請看一下雲朵高光處表理的差異。在逆光等條件下相當有效。

【鏡後距】

　　鏡後距指的是安裝鏡頭的基準面（flange）到攝像素子之間的距離，各品牌鏡頭卡口規格的距離都是固定的。例如Canon的EF卡口為44㎜，Nikon的F卡口則為46.5㎜，PENTAX的K卡口為45.5㎜。利用卡口轉接環時，鏡後距的差距就很重要了，如果機身側是Canon EF卡口這種鏡後距較短的卡口，鏡頭側最好是Nikon F卡口這種鏡後距比較長的卡口。在某些搭配組合之下，可能無法使用遠距離到無限遠的焦點，只能用於近攝攝影上。由於單眼相機有反光鏡盒的緣故，鏡後距通常設定得比較長，新規格的微型4/3相機已廢除反光鏡盒，鏡後距約20㎜，距離比過去的單眼相機大幅縮短。因此，它的鏡後距也比單眼相機短，出現了許多旁軸相機，如萊卡M卡口（27.8㎜）用的卡口轉接環。　　　　　　（中野耕志）

相關用語 →微型4/3系統（P.180）
　　　　　　→卡口轉接環（P.182）

☰ 各卡口的鏡後距一覽

Canon EF Mount	SIGMA SA Mount	SONY α Mount	Nikon F Mount
44㎜	44㎜	44.5㎜	46.5㎜

PENTAX K Mount	4/3系統 Mount	微型4/3系統 Mount	
45.5㎜	40㎜	20㎜	

何謂鏡後距？

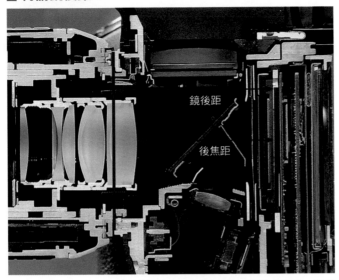

鏡後距

後焦距

指的是從安裝鏡頭的基準面到焦點面（也就是攝像素子）的距離。類似的概念還有「後焦距」一詞，指的是從鏡頭後端到攝像素子之間的距離。相對於每個卡口都嚴密的規定鏡後距，後焦距則會因鏡頭的距離而異。

卡口與不同的鏡後距

4/3系統

微型4/3系統

4/3相機的鏡後距在單眼相機當中算是比較短，但是廢除反光鏡盒的微型4/3相機大約只有它的一半左右，急遽的縮短鏡後距。甚至比同樣無反光鏡盒的旁軸相機還要短。

【隨意旋轉LCD】

　　配合Live View機能的普及，有越來越多的數位單眼相機也配備雙軸旋轉的隨意旋轉LCD。優點是使用Live View攝影時，低角度或高角度的攝影更為輕鬆。低角度攝影時當然也可以一邊窺視觀景窗。過去拍攝朝下的花朵時，必須蹲在地上，以辛苦的姿勢往上看，或是躺在地面。此外，將相機架在接近地面的角度，宛如昆蟲所見的世界，相當新鮮有趣，可以拍出讓人眼光為之一亮的作品。然而人的臉有一定的高度，所以架在地面的角度無法以觀景窗窺視。以前只能用盲拍的方式。現在只要利用隨意旋轉LCD，即使是稍微蹲低即可拍出超低角度，還可以正確的構圖與對焦。遇到泥濘地也不用再猶豫，反而可以更積極的以低角度攝影。請務必挑戰前所未有的角度吧。　　　　　　　　　　　　　　　　　　（吉住志穗）

 相關用語 →角度（P.042） →腰部高度（P.052）
　　　　　　 → Live View（P.190）

≡ 活用隨意旋轉LCD的例子

隨意旋轉LCD的優點在於搭配Live View機能後,即可以輕鬆的姿勢進行低角度或高角度攝影。示範的例子雖然使用腳架,手持攝影時也是一樣的。

≡ 隨意旋轉LCD的例子

OLYMPUS E-30

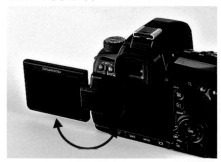

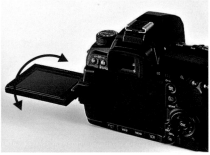

Nikon D5000

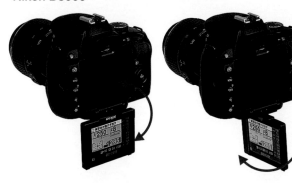

OLYMPUS可說是隨意旋轉LCD的先鋒。現行的單眼相機全都是隨意旋轉LCD。具備可將LCD往左側開啟,旋轉270度的構造。另一方面,登場不久的Nikon D5000的LCD是下開式。優點是以橫位置攝影時,鏡頭光軸與螢幕的位置一致,並實現了與其他Nikon產品相同的按鍵配置。

【Full HD】

日本的高精細度電視播送的解析度規定為「960×720」、「1280×720」、「1440×1080」、「1920×1080」。HD、High Vision、High Definition即為其總稱。標題的「Full HD」指的是上述解析度最高的1920×1080。近一年來，配備High Vision解析度鏡影功能的數位（微距）單眼逐漸成為主流。攝像素子尺寸壓倒性的大於家用錄影機（大型攝像素子的錄影機並不是個人／SOHO程度的人負擔得起的價格），而且可以更換鏡頭這一點造成相當大的話題。OLYMPUS、Canon、Nikon、Panasonic、PENTAX都有相關製品，支援Full HD的目前有Canon與Panasonic。不管是哪一個機種，都是採用高品質影像壓縮方式「H.264」，記錄形式方面，Canon為QuickTime（MOV），LUMIX GH1則是AVCHD。AVCHD與AV機器的親和性比較高，但是在電腦環境下幾乎無法播放、編輯。就算是QuickTime，以電腦運作時還是需要相當的機械力量。就「玩樂Full HD」這個觀點看來，目前可說還有許多待解決的課題。

（編輯部）

☰ 錄影功能的選單設定

Panasonic LUMIX GH1

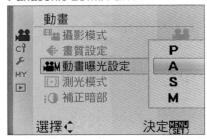
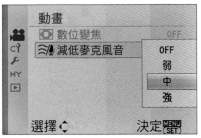

Canon EOS 5D Mark Ⅱ

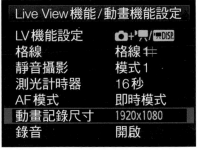

目前Canon與Panasonic已推出對應Full HD攝影的相機，充實的機能也是它的特徵。尤其是Panasonic，不僅具備暗部補正（gain up）或減低麥克風音等等錄影機的機能，熱靴還可以安裝外接麥克風。EOS 5D Mark Ⅱ在前陣子改版時支援了動畫的手動曝光與設定ISO感光度。在目前只能以AE拍攝動畫的機種當中，兩者都可以固定曝光，可以大大活用於製作映像作品上。

☰ 對應High Vision動畫攝影的相機一覽

品牌	產品名稱	記錄解析度	記錄形式（壓縮型式）	最長記錄時間
OLYMPUS	E-P1、E-P2、E-PL1	1280×720	AVI（Motion JPEG）	7分
Canon	EOS 5D Mark Ⅱ、EOS 7D等	1920×1080、1280×720	MOV（H.264）	1小時10分
Nikon	D90、D5000	1280×720	AVI（Motion JPEG）	5分
Panasonic	LUMIX GH1 LUMIX GF1	1920×1080、1280×720※1	AVCHD（H.264）、MOV（Motion JPEG）※2	視記憶體容量※3
PENTAX	K-7	1280×720	AVI（Motion JPEG）	25分

※1）只有 LUMIX GH1 可以 Full HD 攝影。　※2）只有在 1280×720 下才可使用 MOV 記錄。
※3）最長記錄為檔案尺寸 2GB。

【全片幅】

　　正如同底片相機的底片有許多不同的尺寸，數位相機攝像素子的尺寸也有多種變化。以數位單眼相機為例，適合初學者或中級者等等最普及的相機為「APS-C」，配備的攝像素子約為24×16㎜。此外，OLYMPUS與Panasonic更小型的「4/3相機」則使用約17.3×13 ㎜的攝像素子。使用與35㎜底片相同，約36×24㎜尺寸攝像素子則稱為「全片幅」。配備這個尺寸攝像素子的相機稱為「全片幅相機」。由於攝像素子的尺寸相當大，就畫素方面比較有利，每一個畫素的尺寸也可以拍得比較大，所以可以得到解析度極高，階調豐富的影像。相對於小尺寸的攝像素子，可以玩味大散景也可以說是「全片幅」的特徵。　　　　　　　　（萩原史郎）

相關用語　→APS-C（P.004）　→微型4/3系統（P.180）
　　　　　　→補充資料（P.204）

☰ 全片幅的尺寸

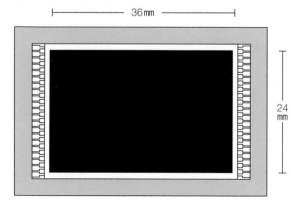

「全片幅」的攝像素子面積約佔 36 ㎜ × 24 ㎜。圖中的黑色部分為感應器，本書刊登的是原寸大小。與 APS-C 感應器相比，面積大了兩倍以上，因此在感應器的設計方面也有更多空間，畫質方面更佔優勢。可期待高精細又富階調的描寫。

全片幅相機的優點

全片幅相機的魅力在於來自攝像素子的壓倒性描寫能力。即便使用相同的100 mm微距鏡頭，APS-C還是無法得到這麼大、這麼美的散景。超過2000萬畫素的細緻描寫能力，提高感光度（照片是以ISO800攝影）幾乎也看不到雜訊的卓越高感光度特性，紅色不飽和，重現豐富的階調等等，這些都可以說是全片幅相機獨特的表現。

全片幅相機的主要產品一覽

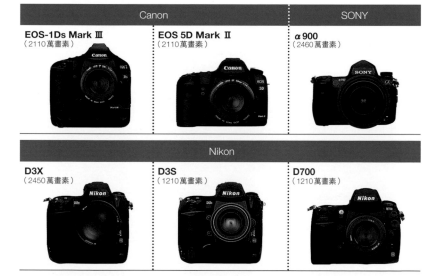

【散景】

　　我們通常以主要合焦部分的銳利程度來評判鏡頭的描寫性能，但是景深以外的部分，也就是前後散景也有優劣之分。一般來說，從中心往周邊逐漸減弱的散景比較柔和，也比較受歡迎。相對的，明明模糊了卻留下輪廓的雙線散景就是討人厭的代名詞。通常我們所稱的散景主要是由於鏡頭像差重現的模糊。重現的差異會形成所謂的好散景、壞散景。然而散景會跟著攝影距離改變，重現自然也會依被攝體的情況或狀態而異。靠人們感覺的部分比較大，想要以定量來測量相當困難，正如同「散」這個字並沒有一定標準，最後只能取決於個人的喜好。此外，最新的鏡頭除去各種像差，設計時就已經完美計算，雖然描寫性能提昇了，卻已經看不見個性化的散景了。　　　　　　　　　　　　　　　　　　　　　　　　（桃井一至）

相關用語　→單玉（P.116）　→景深（P.154）

≡ 柔和的散景比較受歡迎

通常人們說變焦的散景很髒，定焦鏡頭的散景很乾淨。極端的說倒是沒有什麼錯，如果是最新的鏡頭，就算是變焦鏡頭都很乾淨。證據就在這張以變焦鏡頭拍攝的照片，柔和的重現背景的桌子，沒有不自然的感覺。說實話筆者也會執著於要不要模糊等等散景量的表現上，關於散景的質卻不太在意。

≡ 鏡頭造成的散景差異

大口徑定焦鏡頭

低價格的定焦鏡頭

高倍率變焦鏡頭

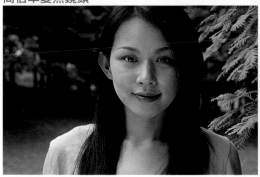

採用F5.6的光圈值,比較三支鏡頭。看一下背景的樹幹周邊,可以看出高倍率變焦的散景略顯生硬。此外,某些部分的模糊影像依然浮現輪廓,背景看起來比較礙眼。至於兩支定焦鏡頭是否良好呢?兩者的差別非常小。只要是近年來設計的鏡頭,首先絕不會看到太差的產品。大家只要把這裡的例子當做參考即可。

【補色】

　　色彩又分為有彩色與無彩色，補色就是混合後成無彩色的顏色。無彩色即為白色、灰色與黑色。代表性的補色組合為「紅色與青色」、「綠色與洋紅」、「藍色與黃色」。只要了解補色，攝影時或修圖時即可有效補正色偏。例如街道的夜景，在水銀燈的照射下偏綠時，可以加強洋紅，在餐廳等燈泡燈源下的紅色色偏，加強青色系即可補正。在特定顏色的色偏比較明顯的狀態下，補正時可以考慮補色，進行接近無彩色的作業。修圖的時候可以將各色調整成與白色或灰色等（感覺像）無彩色部分RGB相同的數值。　　　　　　　　　　　　　　　　　　　　　　　（吉田浩章）

相關用語　→白平衡（P.178）　→補充資料（P.205）

☰ 減弱青色呈現黃昏的感覺

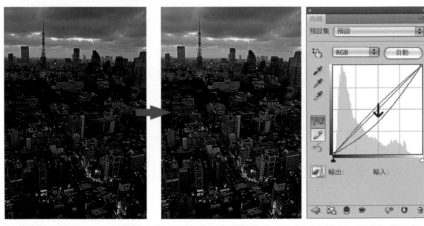

以「曲線」補正產生強烈藍色色偏的原影像。將藍色拉低，強化補色黃色，稍微加強紅色。調整色彩後比較暗，所以再補正亮度。

▤ 強化藍色抑制黃色色偏

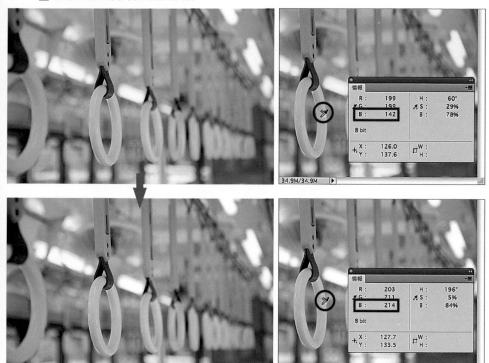

原本的影像因為螢光燈混濁色彩形成色偏。以握把的白色RGB值為基準補正色彩。原本的RGB值黃色補色的藍色（B）比較低，因此調高B值以補正彩平衡。為了呈現清爽的色彩，補正稍強的藍色。其他色彩則看著影像同時微調。

【白平衡】

　　人類的眼睛有順應性，不管在自然光下還是螢光燈下，都能辨識白色。然而數位相機和底片在色溫度不同的光源之下，如果沒有適切的補正則會發生色偏。底片又有在白天的自然光源下可以得到最適顯色的「日光型底片」，以及配合室內定常光—鎢絲燈光線色溫度的「燈光型底片」等分類。除了視光源選擇底片之外，也可以使用彩色平衡濾鏡（LB濾鏡）調整色溫度。以數位相機攝影時，為了配合光源得到正確的顯色，必須設定白平衡。以可期待與日光型底片同等顯色的陽光（晴天）為首，還有陰天、陰影、螢光燈、白熾燈泡（鎢絲燈）等設定，甚至可以詳細指定色溫

≡ 陽光有效的情境

近年來AWB的精準度非常高，儘管如此，在微妙的構圖之下，還是會呈現色調的落差。不少攝影師相當愛用白平衡的陽光設定，以日光型底片的感覺運用，可以期待一定水準的色調。

度。此外，自動白平衡的精準度已逐年提昇，在多光源等複雜的光源下呈現色彩更輕鬆了。 （中野耕志）

相關用語 →補色（P.176） →多光源（P.186） →補充資料（P.205）

≡ 白平衡的構造

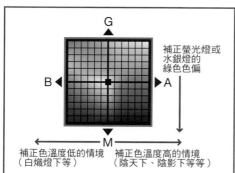

白平衡是操作藍色一琥珀色（B-A），綠色一洋紅（G-M）兩軸的色調，以重現適切的顏色。調整 B-A 方向，也就是所謂的控制色溫度。色溫度高的情境（藍色較強＝陰天下等等）可以往抵消的 A 方向，相反的較低的情境（紅色較強＝白熾燈泡下等等）則往抵消的 B 方向進行補正。此外，在螢光燈下會因線狀光譜而產生綠色色偏。補正時應調整 G-M 方向，有效運用預設的「螢光燈」或 AWB。這也是補色的關係。

≡ 自動白平衡有效的情境

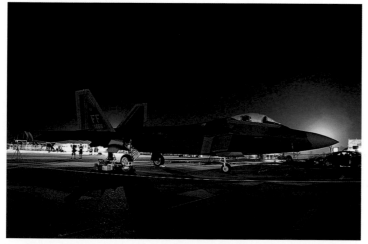

這是月夜下的攝影，鹵素燈從畫面後方照射強烈的光線。在這種多光源之下，除了藍色一琥珀色方向之外，以高精準度補正綠色一洋紅的 AWB 非常好用。

【微型4/3系統】

微型4/3系統是基於4/3系統，以新規格製作的相機新系統。2008年夏季，以OLYMPUS與Panasonic為中心發表了「微型4/3系統規格」。目前微型4/3系統的相機有Panasonic的LUMIX G1與GH1，還有OLYMPUS的E-P1。4/3系統的相機也是「可更換鏡頭的單眼相機」型式。微型4/3系統使用了尺寸與4/3系統完全相同的攝像素子（17.3×13.0㎜），特徵在於大幅改變相機的構造。也就是從4/3的單眼基本構造，刪除反光鏡與光學觀景窗，卡口面到攝像素子的長度（鏡後距）縮短為原本的1/2，卡口的外徑也縮小了約6㎜，使機身與更換鏡頭大幅的小型、輕量化。雖然需要對比AF最適化的新型更換鏡頭，使用了與過去大型、笨重的單眼相機相同的攝像素子，尺寸卻有如消費型相機，還可以更換鏡頭，具備前所未見的魅力。　　　　　　　　　　　　　　　　　　　　　　　　　　（田中希美男）

相關用語　→APS-C（P.004）　→對比AF（P.086）
→鏡後距（P.166）　→全片幅（P.172）
→補充資料（P.204）

微型 4/3 系統的尺寸

微型 4/3 規格制定的攝像素子尺寸與 4/3 系統相通。然而卡口外徑不同，必須藉由卡口轉接環才能使用 4/3 系統用的鏡頭。此外，Panasonic 的 LUMIX GH1 攝像素子稍微大於這個尺寸，具備改變寬高比也不會影像畫角的機能。

無反光鏡構造的優點

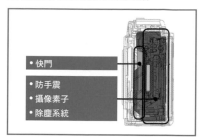

* 快門
* 防手震
* 攝像素子
* 除塵系統

這是 OLYMPUS E-P1 的機身剖面圖。由於沒有單眼相機的反光鏡盒，位相差 AF 用的感應器零件，使機身大幅的小型、薄型化。此外，微型 4/3 相機沒有反光鏡，必須用液晶螢幕、EVF 或是外接的觀景窗確認影像。

微型 4/3 相機的優點

微型 4/3 相機的最大特徵就是使用尺寸與單眼相機相同的攝像素子，相機機身卻非常薄型、輕巧。最適合快拍等情況吧。這是以 OLYMPUS 的 E-P1 攝影。

【卡口轉接環】

　　相機與鏡頭接合部分的鏡頭卡口，口徑與形狀依廠牌而異，例如Nikon的鏡頭無法裝在Canon的機身上。必須藉由變換的轉接環才能安裝，這就是「卡口轉接環」。只要利用卡口轉接環，即可將Nikon的鏡頭裝在Canon的EOS機身上，或是將萊卡鏡頭裝在Nikon的機身上。最近針對微型4/3系統，有各種不同規格的卡口轉接環問世，引起了不小的話題。即使藉由轉接環，並不一定能使用所有的機能，通常都有很多的限制。首要是不同鏡後距造成的問題。鏡後距是從鏡頭安裝基準面到攝像素子之間的距離，由於鏡後距依廠牌而異，即使利用卡口轉接環裝上不同品牌的鏡頭，還是無法對焦於遠距離到無限遠，可以合焦的範圍受限（也有補正此點而附上鏡頭的產品）。再加上無法變換電力接點或光圈桿，所以無法使用自動對焦或自動光圈。　　　　　　　　　　　　　　　　　　（中野耕志）

相關用語　→鏡後距（P.166）

各式卡口轉接環

Panasonic
DMW-MA1
（微型4/3相機專用
萊卡M卡口轉接環）

RAUQUAL
NF-EOS
（Canon EF卡口專用
Nikon F卡口轉接環）

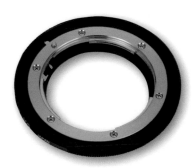

Voigtlander
VM Micro Four Thirds Adapter
（微型4/3相機專用
VM／ZM卡口轉接環）

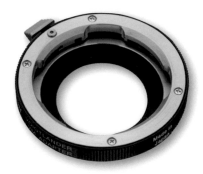

卡口轉接環原本是相機品牌在更新卡口時，為了考慮使用者現有的鏡頭而準備的。然而，隨著導入AF化與電子接續化，轉接環也消失了。現在的主流反而是為了變換不同的卡口，以興趣為本位的產品。此外，在鏡後距較長規格的機身裝上鏡後距較短的鏡頭時，在光學上一定會發生某些問題。因此，目前的卡口轉接環多數傾向於針對鏡後距比較短，同時卡口直徑較大的Canon EOS機身用，以及微型4/3相機用等等。

使用卡口轉接環的例子

這是在OLYMPUS的E-P1，利用卡口轉接環裝上Voigtlander的SUPER WIDE-HELIAR 15㎜ F4.5 Aspherical（VM卡口）的樣子。使用卡口轉接環之後，無法使用AE與AF，但數位相機可以從大型液晶螢幕確認曝光與焦點位置。正是在Live View全盛期的現在，也許才能使卡口轉接環的存在再次受到矚目吧？

【多種
寬高比模式】

寬高比指的是 aspect ratio，表示影像、紙張、畫面等等長邊與短邊的比率。主要有 35mm 底片的 3:2，映像管電視的 4:3，類似 6×6 尺寸底片的正方形 1:1，與高畫質電視相同比率的 16:9 等等，攝影時可以任意選擇這些

☰ 代表性的寬高比

3：2

4：3

銀鹽時代就很常見的 35mm 底片格式。採用的機種最多，可以說是主流的寬高比。由於長邊方向的長度適中，可以得到適度的開闊感、深度。同時，人們認為 3:2 便於各種情境下的構圖。

4/3 相機與微型 4/3 相機的攝像素子採用這種比率。短邊比 3:2 短，比較具安定感，但是廣角感與緊張感則稍微弱了一點。放在對角線上的被攝體距離比較短，給人密集的印象，這也是它的特徵。

畫面比率的機能就稱為多種寬高比模式。OLYMPUS、SONY、Panasonic等品牌都有許多採用此功能的機種，配合近年來增加的內建Live View款式，這個機能好像也跟著普及了。大部分的數位相機，攝像素子的寬高比為3:2或是4:3，選擇其他的比率時，可能會裁切去一部分，影響解析度。然而，Panasonic的LUMIX GH1採用較大的攝像素子，即使改變寬高比也不會減低畫素數。不同的寬高比有各自的特徵，造成不同的表現手法，相當有趣。堅持使用同一寬高比拍攝作品當然也是一種方法，配合情境選擇也許更貼近時下的潮流吧。　　　　　　　　　　　　　（吉住志穗）

相關用語 →Live View（P.190）

16：9

以高畫質電視為代表，長邊較長的比率。畫面呈細長狀，視線的走向容易受限於單一方向。因此，如果不將被攝體穩的放在左右或上下時，比較不容易看出攝影者的訴求。一旦妥善的放置被攝體，即可呈現其他寬高比所沒有的立體感、寂靜感。

1：1

也稱為方形格式。特徵是鑑賞者的視線會往中心移動，擅長泛著寧靜氣氛的照片。

【多光源】

　　指畫面內混合複數光源的狀態。雖然數位相機可以利用白平衡調整色彩，但幾乎所有的機種都無法在同一個畫面內同時兼容色溫度不同的光線。基本上要以想拍的物體為優先考量，只集中於一種光源上以重現色彩。混合的光線有強弱之分，無法一概而論，如範例中混合陽光與螢光燈的狀態，可以分別用陽光、螢光燈拍攝，事後再選擇喜歡的畫面，這也是一種對應方式。同時也有以自動白平衡拍攝的選擇項目。此外，也可以利用預設白平衡。如果要更講究的話，不妨取得RAW檔案，最後在電腦上調整。在多光源下嚴密的重現色彩通常很困難，與其遵照色彩學上的正確解答，不如依自己的喜好選擇比較好哦。

（桃井一至）

相關用語　→RAW（P.032）　→白平衡（P.178）

多光源的範例

以WB陽光攝影

以WB螢光燈攝影

以AWB攝影

以使用者設定WB攝影

預設的陽光比較偏紅，螢光燈則整體泛藍，感覺不太自然。雖然使用者設定感覺很自然，AWB卻最接近筆者實際所見的印象。在多光源下，不妨嘗試多種設定，事後再慢慢挑選。

這個情境的狀況

陽光從外面照進來，天花板則有應該是螢光燈的圓形光源，這是典型的多光源狀態。白色的桌面反射天光板的光線，照在人物身上，這是提昇難度的重要因素。

【打光】

　　打光指的處理光線的方式，使被攝體看起來更具魅力。在戶外的陽光下則是選擇光線的方向，如何使用反光板控制光線，在室內通常是指以人工打造的照明。從正面照射光線稱為「前光」、來自側面的「側光」，從上方照射的「頂光」，從下方照射的「底光」，名稱依光線方向而異。通常我們不會單獨運用頂光與底光，而是用於點綴的輔助光線。此外，越過衛生紙使光線減弱，或是用傘反射光線等等，都會大大改變打光的效果。多樣化的搭配組合幾乎一言難盡，並沒有規定的正確用法。想要有效運用時，需要相當的經驗與技術。　　　　　　　　　　　　　　　　（桃井一至）

相關用語　→高光（P.142）　→跳燈（P.144）　→反光板（P.192）

≡ 打光的範例

這個組合其實是從右邊列舉的三項當中，搭配頂光與底光（上方的光線角度有些許不同）。可以看出單獨使用時會出現強烈的陰影，但兩個方向的光線可以抵消陰影，呈現自然的印象。

☰ 頂光

從被攝體上方照明。當用於想讓頭髮閃亮，肩膀立體時。

☰ 側光

從被攝體側面照明。可以讓服裝、體型看起來更立體，也用於表現強而有力的時候。

☰ 底光

從被攝體下方照明。又稱為鬼燈，如果沒有特定意圖的話，通常不會單獨使用。

【Live View】

指的是即時將攝像素子捕捉到的影像，映照在背面液晶螢幕的機構，現在幾乎所有的數位單眼都配備這個機能。這是在底片相機的時代根本無法想像的構造，對於使用攝像素子的數位相機來說，即使它說是最大的恩惠也毫不為過。只要使用Live View，用觀景窗難以拍攝的姿勢，例如極低位置或極高位置都可以進行構圖。此外，液晶螢幕幾乎都能達到100％的視野率，即使是觀景窗視野率比較低的相機，也可以進行嚴密的構圖。如果再配合放大顯示焦點位置的機能，即可確實對焦。最近可以利用對比AF的相機也增加了。然而，長時間使用Live View時，電池耗損非常快，可拍攝的張數也會減少。

（萩原史郎）

相關用語　→EVF（P.010）　→對比AF（P.086）
　　　　　→數位預覽（P.122）　→觀景窗（P.162）
　　　　　→隨意旋轉LCD（P.168）

▤ EOS 5D Mark II 的 Live View 機能

顯示格線

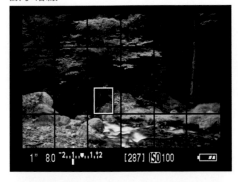

放大顯示

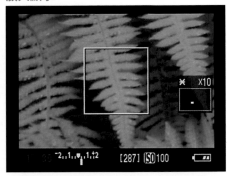

即時柱狀圖

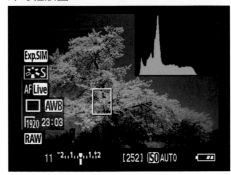

調整液晶螢幕輝度

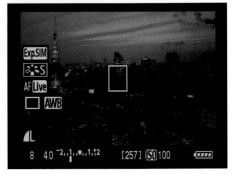

Live View好用的功能非常多。以EOS 5D Mark II為例，顯示格線可以將縱橫各分成三等分，還有橫4條、縱3條分割線等兩種選擇，可以隨時切換。放大顯示最大可以將被攝體放大十倍，因此可進行嚴密的對焦。即時柱狀圖顯示的資訊相當多。還有調整液晶螢幕輝度將畫面調亮後，即可確認因觀景窗太暗而無法視認的被攝體。在夜景等較暗的狀況下，也可以在某種程度下以MF對焦。

【反光板】

反射光線的道具，利用間接光線以調整被攝體的亮度。像是人像或商品攝影等等已決定主要被攝體的攝影中，為了讓被攝體更美觀，所以頻繁利用反光板，除了自然光之外，也可以用來反射閃光燈，用途很廣泛。市售的反光板就反射面的材質與尺寸方面，有多種選擇。白色反射面的稱為「白反光板」，銀色稱為「銀反光板」、金色稱為「金反光板」。這三種最常見的反射面。白反光板的使用頻率最高，但是在陰天等光線微弱的條件下，如果想得到銳利的光線，應使用銀反光板。金反光板可以呈現溫暖的光線，但是會出現色偏，喜好應該是因人而異吧。此外，反射面尺寸越大時，集光率越高，光線容易遍布整體，但是太大的反光板容易變形，或是受到風的影響。 （桃井一至）

相關用語 →眼神光（P.072） →跳燈（P.144）
→打光（P.188）

≡ 各種不同的反光板

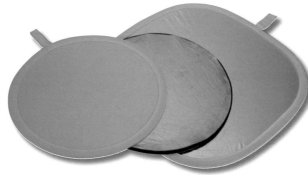

**Kenko R
反光板系列**

Kenko
☎03-5982-1060
http://www.kenko-
tokina.co.jp/

反射面通常是「白色」、「銀色」、「金色」。市面上最常見形狀通常是可以折疊收納的「圓形」款，還有支架用的板形與橢圓形。

☰ 使用反光板的範例

攝影時未使用反光板

在稍遠處使用反光板

從近距離使用反光板

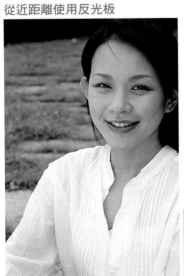

在戶外以反光板反射陽光時,可以將被攝體照得更亮。由於這一天是陰天,所以使用銀反光板。與被攝體的距離越近,效果越強,但是要兼顧攝影範圍,還是有極限。光線越強當然不是越好,請得到適切的亮度。

【鏡頭鍍膜】

　　更換鏡頭中，有些是用了十片以上的光學玻璃鏡片構成的。增加鏡片的片數即可提昇畫質。缺點則是每當光線穿過鏡頭時，將會在表面反射，減低透過的光線。鍍膜就扮演了減少光線反射的角色。在鏡片表面真空蒸鍍極薄的皮膜（氟化鎂等），即可減少光線的表面反射，提高透過率。最近的鏡頭不只採用單層鍍膜，而是施以多層鍍膜（多層膜），有效抑制光線的波長反射。尤其是近年來，鍍膜技術的長足進步也引起大家的關注。最近開發出Nikon的「奈米水晶鍍膜」、Canon的「SWC（Subwavelength Structure Coating）」，還有PENTAX的「Aero Bright Coating」這類特殊的高性能鍍膜處理，使鍍膜更實用化。

<div style="text-align: right">（田中希美男）</div>

相關用語　→光暈（P.148）

鏡頭鍍膜的作用

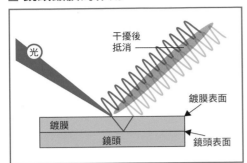

鍍膜利用光線互相干擾的特性。反射於鏡頭表面薄膜、鏡頭表面的光線各自抵消。結果即可降低表面的反射率。薄膜的材質通常採用氟化鎂等等。

奈米水晶鍍膜的效果

重疊14片玻璃的鍍膜樣本。在表裏28面中，左邊已在26面施以奈米水晶鍍膜，右邊則未鍍膜。不用說明就可以看出明顯的差異。此外，即使傾斜鏡頭，光線的反射也幾乎不會發生變化。可以看出奈米水晶鍍膜的效果有多高。

照片提供●Nikon

各公司的最新鍍膜與主要採用鏡頭一覽

Canon	PENTAX
SWC（Subwavelength Structure Coating）	**Aero Bright Coating**
EF24mm F1.4L Ⅱ USM	DA★55mm F1.4 SDM
TS-E17mm F4L	
TS-E24mm F3.5L Ⅱ	

Nikon

奈米水晶鍍膜	
AF-S NIKKOR 14-24mm F2.8G ED	AF-S Micro NIKKOR 60mm F2.8G ED
AF-S NIKKOR 16-35mm F4G ED VR	AF-S NIKKOR 70-200mm F2.8G ED VR Ⅱ
AF-S NIKKOR 24mm F1.4G ED	AF-S VR Micro-Nikkor ED 105mm F2.8G（IF）
AF-S NIKKOR 24-70mm F2.8G ED	AF-S NIKKOR 300mm F2.8G ED VR Ⅱ

【鏡頭用濾鏡】

　　濾鏡安裝於鏡頭前方，可以得到各式不同的效果。像是保護鏡頭的保護鏡，消除被攝體反射光的PL濾鏡，減少光量的ND濾鏡，使強烈光源顯現鋒芒的十字濾鏡，柔和描寫的柔焦濾鏡等等。數位相機的最低感光度大多是ISO100，或是ISO200，用於慢速快門相當不利。想要將瀑布描寫成宛如羽衣般柔軟時，ND濾鏡就很有用。不妨視光量分別使用ND2、ND4、ND8（各自為光圈1格份、2格份、3格份的減光效果）等等濃度不同的濾鏡吧。類似的還有半ND濾鏡，上半部為ND濾鏡，下半部則是透明的。用於上下亮度完全不同的被攝體，可以同時得到適正曝光。還有可以任意調整交界處位置的方形款，使用更方便。此外，去除被攝體表面反射的PL濾鏡相當受到風景攝影師的喜愛。是拍攝晴天時的藍天與白雲時，不可或缺的濾鏡。此外用於想讓紅葉或嫩葉的色彩更鮮明時，也很有效，這種效果除了晴天之外，陰天或雨天時也很有效。

<div align="right">（深澤武）</div>

相關用語 →柔焦（P.112）　→數位濾鏡（P.120）

≡ PL 濾鏡的活用範例

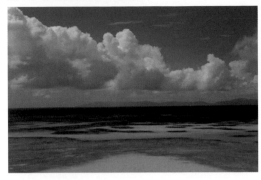

PL濾鏡可以消除有害的反射光，得到鮮艷的色彩效果。想要拍攝這類強調藍天與白雲的作品時，一定要使用PL濾鏡。順帶一提的是在順光下可以得到PL濾鏡的最強效果，逆光下幾乎無法發揮效果。

≡ ND 濾鏡的活用範例

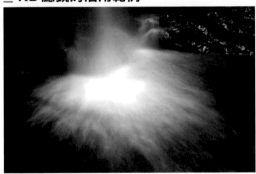

使用可得二格份減光效果的ND4濾鏡，將快門速度減至2秒後拍攝瀑布潭的照片。重疊ND濾鏡可以得到更高的減光效果，但須注意廣角鏡頭可能會產生暗角。

≡ 各種不同的鏡頭用濾鏡

保護濾鏡
Kenko Zeta 保護鏡

PL濾鏡
Kenko Zeta Wildband
C-PL

ND濾鏡
Kenko Zeta ND4

彩色濾鏡
Kenko MC
TWILIGHT RED

半ND濾鏡
Kenko HALF ND
PRO

濾鏡的種類非常多樣化。除了本文提及的PL、ND濾鏡之外，還有強調特定色彩的紅色加強濾鏡、藍色加強濾鏡。使用方形ND濾鏡時，必須在鏡頭前加裝方形濾鏡用的支架。

Kenko　☎03-5982-1060
http://www.kenko-tokina.co.jp/

【低調】

　　相對於高調的說法，指的是由中間調到暗部區域所構成，暗部範圍比較大的照片表現。然而，哪些部分屬於低調的表現，並沒有嚴格的規定，只要想成柱狀圖偏向左側，灰暗描寫的照片應該就行了吧。低調在打造強烈真實感的厚重照片時，是一種有效的手法，但是必須注意一件事。請儘量

低調表現的範例

由中間調到暗部區域的黑暗形象構成全體，在畫面的某處有效強調高光，這可說是表現低調的重點。請謹記並不是胡亂調低曝光就行了。

留下暗部的階調,以免出現黑掉的情形。話雖然這麼說,太亮的照片又稱不上低調。在接近黑掉的範圍保留階調,之間的分寸對於低調來說非常重要。然而低調的表現具有一種魔力,可以讓乍看之下毫無意義的事物,看起來好像多了一些意義。所以人們容易被它迷惑,不管拍什麼都想拍出黑壓壓的照片。大概有人會說我正是活生生的例子吧,我也會注意的。

(郡川正次)

相關用語 →暗部(P.098) →高調(P.138)
→柱狀圖(P.156)

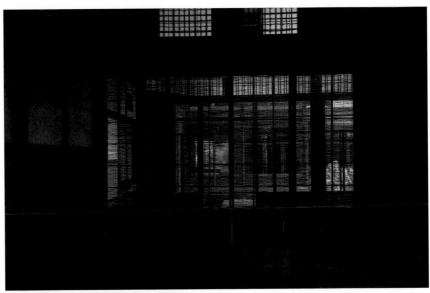

【曝光補償】

　　只要使用相機內建的曝光計，通常都可以明確的曝光（相機的亮度）。然而觀看細部時，再問一下這真的是自己想要的亮度嗎？我想答案不一定會是「YES」。這是因為內建的曝光計會因品牌，或是因相機而有獨特的個性，必須先了解它的個性，才能利用微調，調亮曝光或是調暗一點。這個行為稱為曝光補償。曝光補償應旋轉專用的轉盤，或是按下專用按鈕並同時旋轉轉盤，往正側（明亮）或負側（較暗）補償。這時的補償量通常是每格 1/3EV 或 1/2EV，有些相機的補償量是 ±2EV，也有 ±3EV 或 ±5EV 的相機。使用 RAW 模式時，顯像時可以用數位方式進行曝光補償，所以在實際攝影時可能會覺得很麻煩，但是在攝影時儘可能接近理想的曝光，才是製作優質作品的捷徑。在現場不要怕麻煩，必要時請進行曝光補償吧。　　　　　　　　　　　　　　　　　　　（萩原史郎）

`相關用語` → EV（P.008）

≡ 設定曝光補償的幅度

Canon EOS 5D Mark Ⅱ

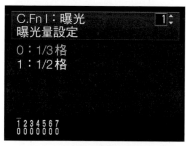

Nikon D700

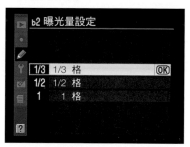

中階以上的相機幾乎都能由使用者自行訂定曝光補償量。每格 1/3EV 在曝光調整時比 1/2EV、1EV 還要嚴密。

≣ 每格1/3EV與每格1/2EV的差異

±0EV

＋0.3EV

＋0.5EV

＋0.3EV與＋0.5EV只看數值可能沒什麼差別，看一下實際的照片就可以一目瞭然。如果想要明確的拉開曝光的差異，可以使用每格1/2EV，想要嚴密調整曝光時，最好還是使用每格1/3EV。

【工作距離】

　　工作距離指的是從鏡頭前端到被攝體的距離。然而工作距離越短的鏡頭並不表示攝影倍率越高。高攝影倍率乃是取決於鏡頭焦距與最短攝影距離的長度。順帶一提的是，鏡頭規格表上寫的最短攝影距離，指的是從攝像素子到被攝體之間的距離。請注意與工作距離是不同的。通常使用微距鏡頭時，比較容易注意到工作距離。可以接近被攝體到什麼程度呢？或是特寫時要保持多長的距離呢？在拍攝花朵或小東西時，這些都是重點。我們用實際焦距不同的微距鏡頭，將繡球花拍成相同的大小以進行比較。兩者的最大攝影倍率都是等倍，從最接近的距離（最短攝影距離）攝影。比較後可以發現50㎜微距的工作距離比較短，100㎜微距的工作距離相對之下比較長。也就是說，想要儘量接近花壇後方的花朵，並拍攝特寫的人，使用工作距離比較長的100微距比較方便。相反的，50㎜微距適合不容易與被攝體拉開距離的桌面寫真。

<div style="text-align: right">（吉住志穂）</div>

≡ 工作距離與最短攝影距離的差異

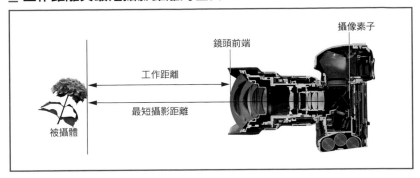

工作距離是從鏡頭前端到被攝體的距離，相對的，最短攝影距離則是攝像素子到被攝體的距離。請注意不要搞混了。

≡ 50mm微距與100mm微距的工作距離

50mm微距

兩者的最大攝影倍率皆為等倍，但是50mm與100mm在等倍攝影時的攝影距離不同。50mm微距必須相當接近被攝體，100mm微距可以在保持某段距離之下，拍攝被攝體的特寫。

100mm微距

【補充資料】

≡ 焦距別對角線畫角一覽

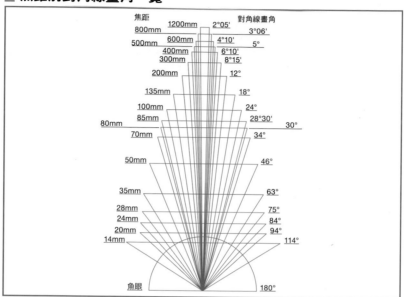

焦距　　　　　　　　　對角線畫角
1200mm　2°05'
800mm　　　　　3°06'
600mm　4°10'
500mm
400mm　6°10'
300mm　8°15'
200mm　12°
135mm　18°
100mm　24°
85mm　28°30'
80mm　　　　　30°
70mm　34°
50mm　46°
35mm　63°
28mm　75°
24mm　84°
20mm　94°
14mm　114°
魚眼　180°

≡ 畫面尺寸

		6×4.5尺寸	6×6尺寸	6×7尺寸	6×8尺寸	6×9（布朗尼尺寸）
		4×4尺寸		6×6.5（Vest）尺寸		
半格		35全片幅尺寸				
4/3	APS-C					

曼塞爾24色相環

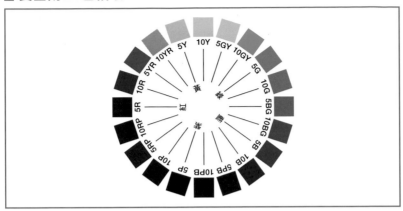

色溫度表

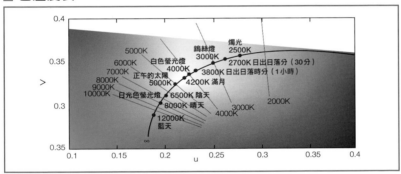

印刷用紙、印畫紙尺寸規格

名稱	尺寸（英吋）	尺寸（mm）	寬高比
B0		1030×1456	1：1.41
A0		841×1189	1：1.41
B1		728×1030	1：1.41
全倍		600×900	1：1.50
A1		594×841	1：1.41
B2		515×728	1：1.41
大全開紙	20×24	508×610	1：1.20
全開紙	18×22	457×560	1：1.23
A2		420×560	1：1.41
小全開紙	16×20	406×508	1：1.25

名稱	尺寸（英吋）	尺寸（mm）	寬高比
B3		364×515	1：1.41
半開	14×17	356×432	1：1.21
小半開	12×16	305×406	1：1.33
A3		297×420	1：1.41
大四	11×14	279×355	1：1.27
B4		257×305	1：1.41
四開	10×12	254×305	1：1.25
六開	8×10	203×254	1：1.38
A4		210×297	1：1.41

景深表

焦距	攝影距離(m)	F2.8	F4	F5.6	F8	F11	F16	F22	F32
28mm	0.33m	0.32- 0.34	0.32- 0.34	0.32- 0.34	0.31- 0.35	0.31- 0.36	0.3- 0.37	0.29- 0.39	0.28- 0.43
	0.5m	0.48- 0.52	0.48- 0.53	0.47- 0.54	0.46- 0.56	0.44- 0.59	0.42- 0.64	0.4- 0.72	0.37- 0.92
	0.7m	0.66- 0.75	0.65- 0.76	0.63- 0.79	0.6- 0.84	0.58- 0.92	0.53- 1.07	0.49- 1.37	0.44- 2.72
	1m	0.92- 1.11	0.89- 1.15	0.85- 1.23	0.8- 1.36	0.75- 1.59	0.67- 2.22	0.61- 4.41	0.52- ∞
	3m	2.27- 4.46	2.09- 5.47	1.87- 8.25	1.61- 36.59	1.38- ∞	1.12- ∞	0.93- ∞	0.72- ∞
	∞	8.81- ∞	6.43- ∞	4.62- ∞	3.27- ∞	2.41- ∞	1.69- ∞	1.26- ∞	0.9- ∞

焦距	攝影距離(m)	F2.8	F4	F5.6	F8	F11	F16	F22	F32
50mm	0.33m	0.33- 0.33	0.33- 0.33	0.33- 0.33	0.32- 0.34	0.32- 0.34	0.32- 0.34	0.31- 0.35	0.31- 0.36
	0.5m	0.49- 0.51	0.49- 0.51	0.49- 0.51	0.48- 0.52	0.48- 0.53	0.47- 0.54	0.46- 0.56	0.44- 0.59
	0.7m	0.69- 0.72	0.68- 0.72	0.67- 0.73	0.66- 0.74	0.65- 0.76	0.63- 0.79	0.61- 0.84	0.57- 0.92
	1m	0.97- 1.03	0.96- 1.05	0.94- 1.07	0.92- 1.1	0.89- 1.14	0.85- 1.22	0.81- 1.33	0.75- 1.59
	3m	2.71- 3.37	2.61- 3.53	2.48- 3.8	2.31- 4.3	2.13- 5.15	1.89- 7.73	1.67- 19.71	1.39- ∞
	∞	26.17- ∞	19.04- ∞	13.63- ∞	9.57- ∞	6.99- ∞	4.83- ∞	3.54- ∞	2.47- ∞

焦距	攝影距離(m)	F2.8	F4	F5.6	F8	F11	F16	F22	F32
75mm	0.33m	0.33- 0.33	0.33- 0.33	0.33- 0.33	0.33- 0.33	0.33- 0.34	0.32- 0.34	0.32- 0.34	0.32- 0.34
	0.5m	0.5- 0.5	0.5- 0.51	0.49- 0.51	0.49- 0.51	0.49- 0.51	0.48- 0.52	0.48- 0.53	0.47- 0.54
	0.7m	0.69- 0.71	0.69- 0.71	0.69- 0.72	0.68- 0.72	0.67- 0.73	0.66- 0.74	0.65- 0.76	0.63- 0.79
	1m	0.98- 1.02	0.98- 1.02	0.97- 1.03	0.96- 1.05	0.94- 1.07	0.92- 1.1	0.89- 1.14	0.85- 1.22
	3m	2.85- 3.17	2.8- 3.24	2.73- 3.34	2.62- 3.51	2.5- 3.75	2.33- 4.24	2.15- 5.03	1.91- 7.31
	∞	54.9- ∞	39.91- ∞	28.53- ∞	20- ∞	14.57- ∞	10.04- ∞	7.33- ∞	5.06- ∞

使用 TAMRON SP AF28-75mm F/2.8 XR Di LD Aapherical [IF] MACRO時

≡ EV一覽表（ISO100）

單位：EV

光圈／快門速度	F1	F1.4	F2	F2.8	F4	F5.6	F8	F11	F16
60秒	-6	-5	-4	-3	-2	-1	0	1	2
30秒	-5	-4	-3	-2	-1	0	1	2	3
15秒	-4	-3	-2	-1	0	1	2	3	4
8秒	-3	-2	-1	0	1	2	3	4	5
4秒	-2	-1	0	1	2	3	4	5	6
2秒	-1	0	1	2	3	4	5	6	7
1秒	0	1	2	3	4	5	6	7	8
1/2秒	1	2	3	4	5	6	7	8	9
1/4秒	2	3	4	5	6	7	8	9	10
1/8秒	3	4	5	6	7	8	9	10	11
1/15秒	4	5	6	7	8	9	10	11	12
1/30秒	5	6	7	8	9	10	11	12	13
1/60秒	6	7	8	9	10	11	12	13	14
1/125秒	7	8	9	10	11	12	13	14	15
1/250秒	8	9	10	11	12	13	14	15	16
1/500秒	9	10	11	12	13	14	15	16	17
1/1000秒	10	11	12	13	14	15	16	17	18
1/2000秒	11	12	13	14	15	16	17	18	19
1/4000秒	12	13	14	15	16	17	18	19	20
1/8000秒	13	14	15	16	17	18	19	20	21

≡ 景深的算法

$$最近清晰距離 = \frac{過焦點距離 \times 攝影距離}{過焦點距離 + 攝影距離} \qquad 最遠清晰距離 = \frac{過焦點距離 \times 攝影距離}{過焦點距離 - 攝影距離}$$

（攝影距離：攝像面～被攝體的距離）

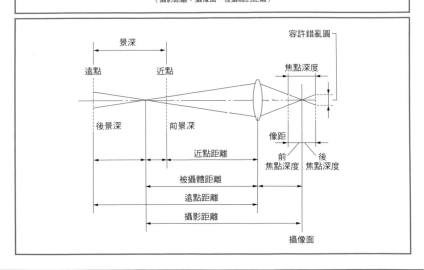

TITLE

數位單眼一問一答全速查　攝影用語篇

STAFF

出版	瑞昇文化事業股份有限公司
編著	デジタルフォト（Digital Photo）編輯部
譯者	侯詠馨

總編輯	郭湘齡
責任編輯	闕韻哲
文字編輯	王瓊苹、林修敏、黃雅琳
美術編輯	李宜靜
排版	執筆者設計工作室
製版	昇昇興業股份有限公司
印刷	桂林彩色印刷股份有限公司

戶名	瑞昇文化事業股份有限公司
劃撥帳號	19598343
地址	新北市中和區景平路464巷2弄1-4號
電話	(02)2945-3191
傳真	(02)2945-3190
網址	www.rising-books.com.tw
Mail	resing@ms34.hinet.net

初版日期	2011年7月
定價	320元

國家圖書館出版品預行編目資料

數位單眼一問一答全速查 攝影用語篇 ／
デジタルフォト（Digital Photo）編輯部編著；侯
詠馨譯.-- 初版. -- 新北市：瑞昇文化，2011.06
208面；14.8×21公分

ISBN 978-986-6185-48-9 (平裝)

1.數位攝影　2.數位相機　3.術語

950.4　　　　　　　　　　　　100008388